图书在版编目（CIP）数据

疯了！桂宝.6,乐活卷/阿桂著.—上海：上海
人民出版社,2011
ISBN 978－7－208－09879－4

Ⅰ.①疯... Ⅱ.①阿... Ⅲ.①漫画—作品集—中国—
现代 Ⅳ.①J228.2

中国版本图书馆 CIP 数据核字（2011）第 039851 号

责任编辑　齐书深
封面设计　阿　桂

疯了！桂宝 6 乐活卷

阿　桂著

世 纪 出 版 集 团
上海人民出版社出版
（200001　上海福建中路 193 号　www.ewen.cc）
世纪出版集团发行中心发行
上海锦佳装潢印刷发展公司印刷
开本 787×1092　1/16　印张 14　插页 2
2011 年 4 月第 1 版　2011 年 7 月第 3 次印刷
ISBN 978－7－208－09879－4/J·240

定价 32.00 元

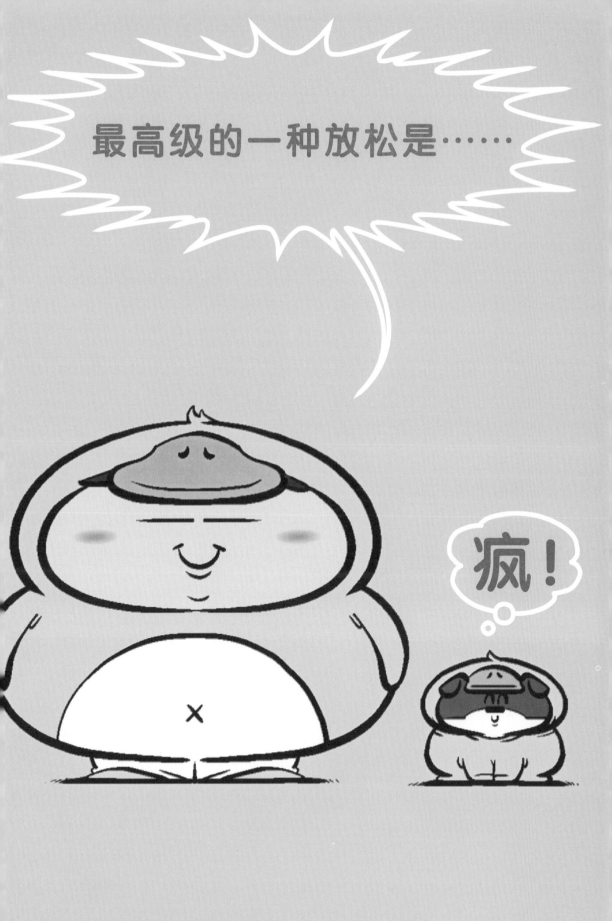

目录

contents

疯了!桂宝
目录
contents

演员表
YANYUANBIAO

疯了!桂宝

阿桂哥自从来到地球上以后，就开始没完没了地胡思乱想，想着想着还不过瘾，便开始了长期的非常有使命感的乱涂乱画，从小时候家里的白墙，一直乱画到了今天的电脑屏幕，可谓是坚持不懈，矢志不渝。画着画着，观众从父母增加到邻居，到同学，进而到今天数以千万计的读者。这时，阿桂哥才忽然发现，他好像疯得有点大发了。不过，他的胡思乱想实在很难控制，唯一能让他正常的方法，就是让手里画的小人儿去使劲疯，于是《疯了!桂宝》便隆重地加入到了阿桂哥的乱涂乱画大军中。

欢迎光临阿桂哥的奇思妙想异世界

小臭贝

陪伴着孤独天才桂宝的可爱小狗，是一条标准的有了吃的，就不再烦心任何事的，超级乐观狗。当然，它也不知道什么叫乐观，反正是吃嘛嘛香，身体倍儿棒。

基本属于一个正常人，是桂宝的好朋友，常常被桂宝冷到崩溃，已经逐渐开始不正常了。

阿芹

阿玉

阿芹苦苦追求的女朋友，性格难以捉摸，忽冷忽热，是一个典型的爱情虐待狂。

表情仔

能够用表情回答一切问题的超强表情专家。

任何时代，任何人都可以成为与众不同的天才，而桂宝就是其中最疯、最冷的一个。

桂宝

胖狗狗

友情客串的专业动画演员，是桂宝的师哥，目前在动画片界发展。

完全没有安全感的人，对任何事物都会产生畏惧心理的小可怜。

害怕咚

是世界上唯一一条有思想的狗，思想深刻，忧郁的眼神就像个哲人，可是有才华的人往往都有些丑，丑狗狗也没能脱俗，狗如其名，丑得可以。

丑狗狗

欢迎光临阿桂哥的奇思妙想异世界

瘋了!桂寶

第6季开始~

CRAZY KWAI BOO

桂宝南天游记 PART02

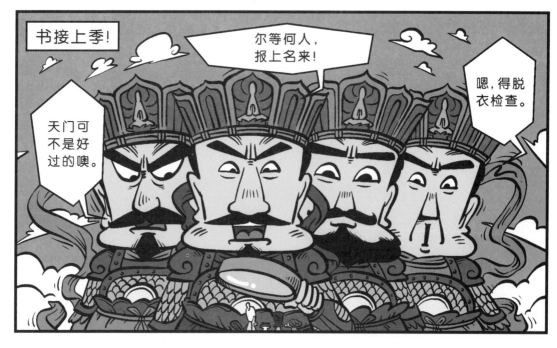

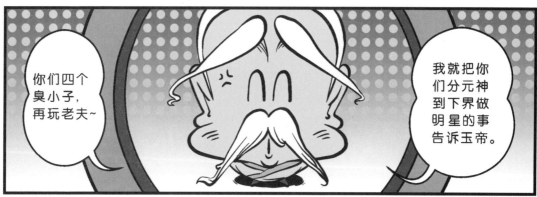

哦!下面的四大天王,是你们的元神啊!

是啊!那是因为~

在我们威武的外表下面~

有一颗热爱艺术的柔软的心啊!

给我一杯忘情水……

我和你吻别……

对你爱爱爱不完……

就这样深秋一个黎明……

看来他们的艺术细胞都下凡了。

哦!好像有人在看我们!

哦!

神马玩意!这是?!

啊!

唔!

千里眼！你来有什么事？

稍等

他说

噢！千里嘴你也来了！

哦！这又是神马玩意？

嗖！！！

哦！

真慢

当然慢了，你见过嘴比眼快的吗？

事多

我先喝口水！

肾虚

唉，可累坏我了。

准备好了，我要说啦。

噢~

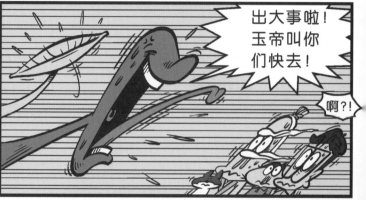

出大事啦！玉帝叫你们快去！

啊?!

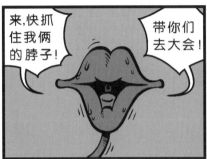

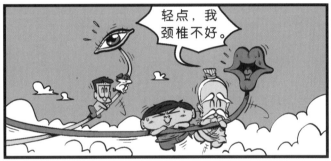

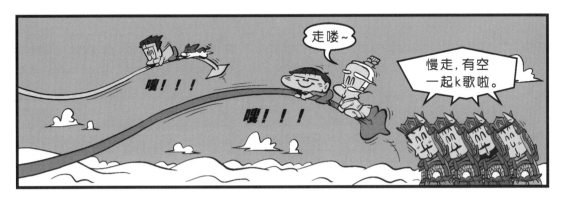

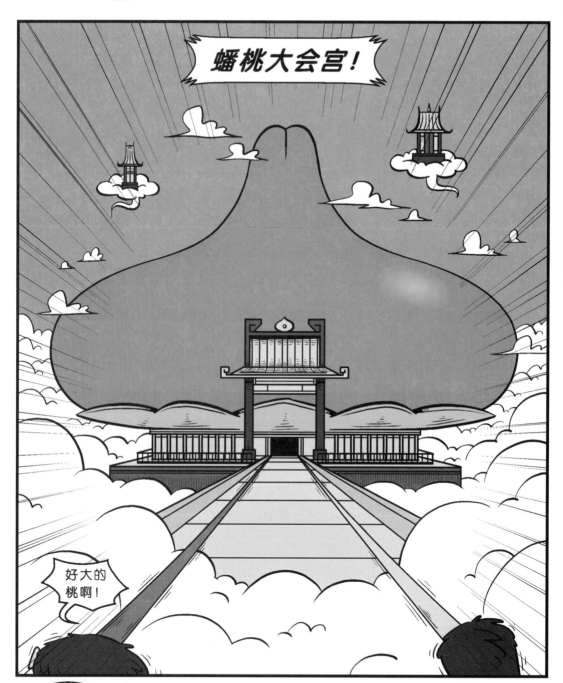

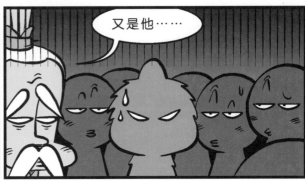

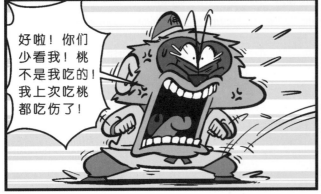

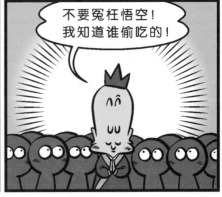

气氛太沉重，开个玩笑嘛~

不要玩我，好吗……

啊呀！我想起来了！

这事就是因为我记性不好！

怎么回事啊？

玉帝派我去尝个桃子，看熟没熟。

咦，我吃了吗？

然后，我就又吃了一个。

然后又忘了，

然后……全吃光了。

多亏我刚刚放了一个屁，

闻到有桃味，就想起来了。

疯了，派猴看桃子出事，派猪尝桃子也出事。

玉帝别急，我有个办法！但要一个人帮我！

什么办法？！

让悟空哥驾筋斗云带我一程。

噢！

悟空乖，你最棒了，我们天宫就靠你啦。

嗯，好吧~

到哪里啊？

我说方向，你开动就好啦！

别抱这么紧好吗？别人会误会的！

悟空哥,我好崇拜你啊！

亲爱的,你慢慢飞~

我们买东西去!

嗖!!!

......

结账!

嗖!!!!

是梦吗?

嗖!!

我买!

嗖!!

我买!

我买!

嗖!

大功告成,我们回去!

你这一大包都是什么啊?

嗖!!!!

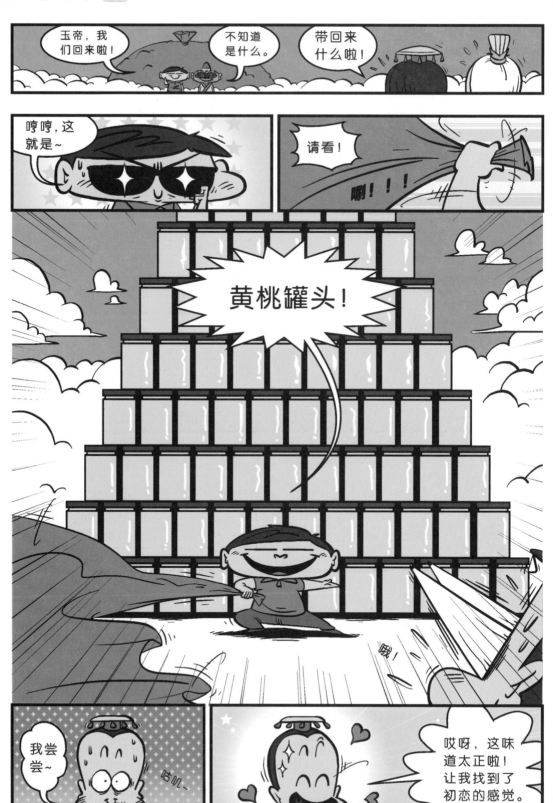

蟠桃大会正式开始，下面请玉帝讲话！

各位仙班，大家知道，天上一日，世上百年，我们天宫的发展速度离人界是越来越远了。

下面请人界考察专员风神桂宝讲讲我们如何才能跟上人界的时代。

各位，天宫要想进步，重点就是要在视觉上有一个全新的包装。

接下来，我就为大家做专业的造型服务，这里特别鸣谢猴哥借了我把毛来用。

臭小子，什么时候拔的？

哈！

呼～～

桂宝毫毛大分身！

扑扑～

呼～

啦啦～

现场造型室

众位神仙,请和各自的桂宝造型师换装造型。

这边~

七仙女,你们和我来!

玉帝,来这里换新衣服!

灶王爷,你这边请!

嫦娥姐姐,您到这边来试装。

哪吒兄,请这边来。

哪吒兄,你的风火轮不安全,又不环保,这个给你穿,滚轮溜冰鞋!

噢~

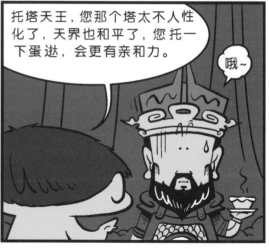

托塔天王,您那个塔太不人性化了,天界也和平了,您托一下蛋逊,会更有亲和力。

哦~

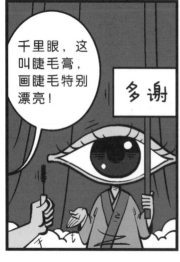

千里眼,这叫睫毛膏,画睫毛特别漂亮!

多谢

千里嘴,给你珠光唇膏涂涂。

哈!我早就该美美了!

太白金星,下面有个白胡子老头就是这么打扮的,来再把眼镜带上。

咦?我忽然很想杀鸡啊~

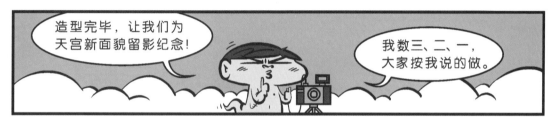

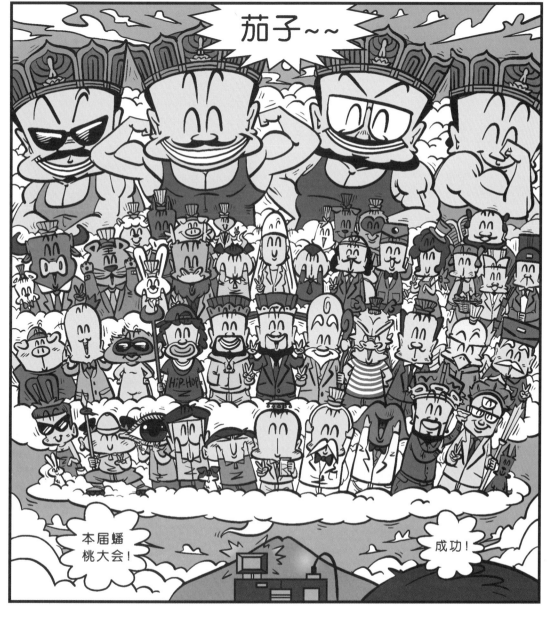

宝语录之可爱

秦王之名

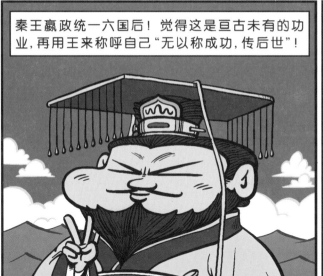

秦王嬴政统一六国后！觉得这是亘古未有的功业,再用王来称呼自己"无以称成功,传后世"！

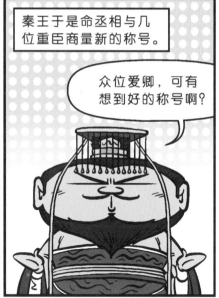

秦王于是命丞相与几位重臣商量新的称号。

众位爱卿,可有想到好的称号啊?

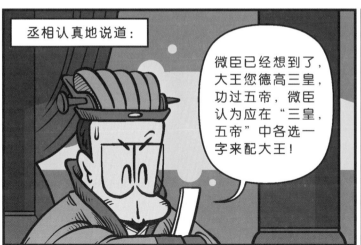

丞相认真地说道:

微臣已经想到了,大王您德高三皇,功过五帝,微臣认为应在"三皇,五帝"中各选一字来配大王！

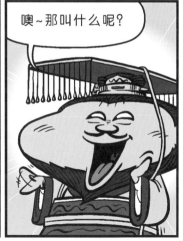

噢~那叫什么呢?

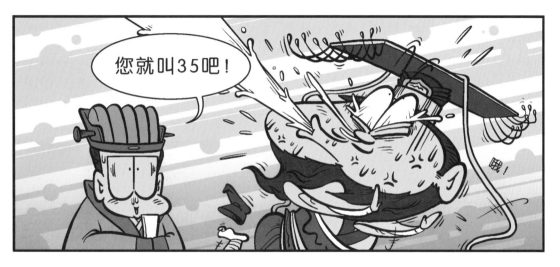

您就叫35吧！

哦!

表情仔之爱情

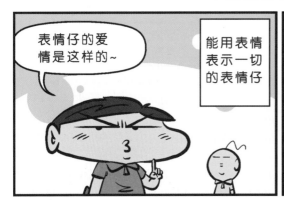

表情仔的爱情是这样的~

能用表情表示一切的表情仔

暗恋

嗯~

表白

嘿~

恋爱

嘻~

哈~

热恋

失恋

哦~

看破红尘

空即是色~色即是空~

好玩吧~

遛狗秘技

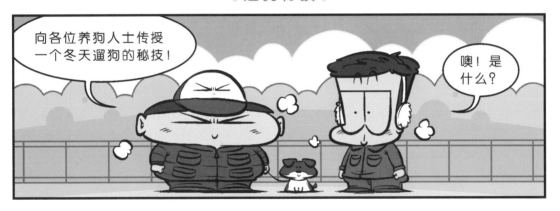

向各位养狗人士传授一个冬天遛狗的秘技！

噢！是什么？

加油~

唔~

捡~

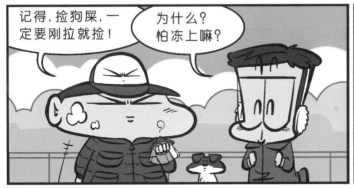

记得，捡狗屎，一定要刚拉就捡！

为什么？怕冻上嘛？

不，这样做的好处是……

趁热乎，暖暖手~

哦！

胖的原因

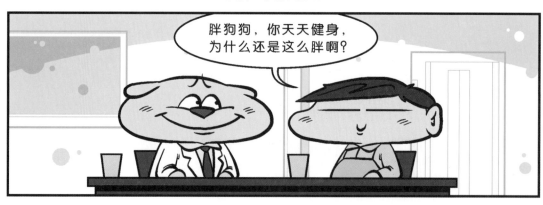

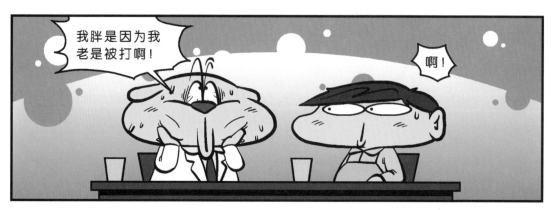

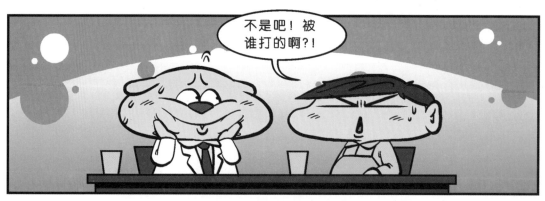

北极熊的秘密

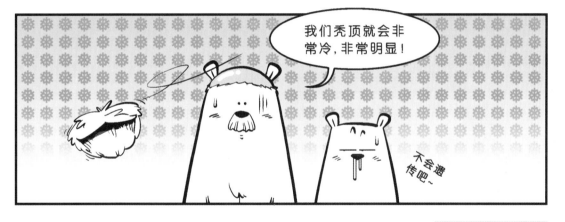

出来吧

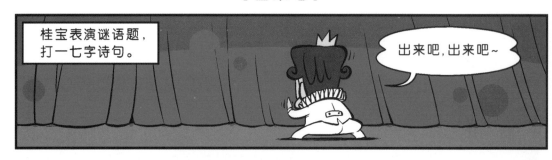

桂宝表演谜语题，打一七字诗句。

出来吧,出来吧~

出来吧,出来吧,出来吧……

出来吧,出来吧,出来吧,出来吧,出来吧……

嗨~

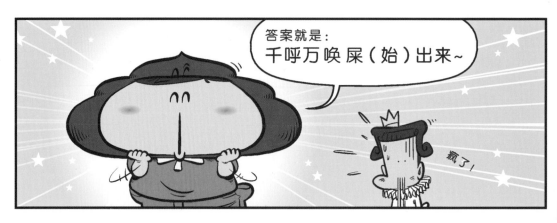

答案就是：千呼万唤屎（始）出来~

疯了！

宝招牌菜

臭贝的绝招

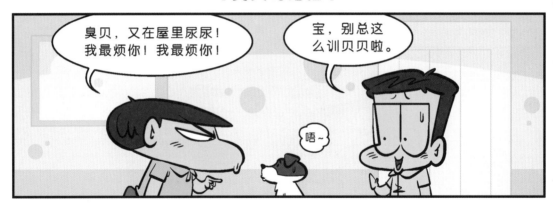

臭贝，又在屋里尿尿！我最烦你！我最烦你！

宝，别总这么训贝贝啦。

唔~

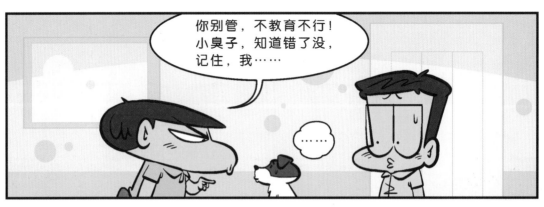

你别管，不教育不行！小臭子，知道错了没，记住，我……

……

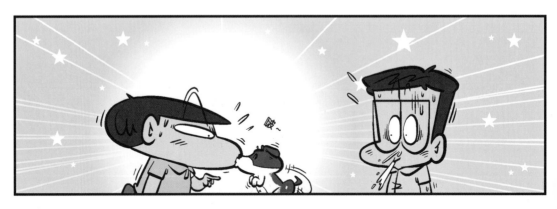

啵~

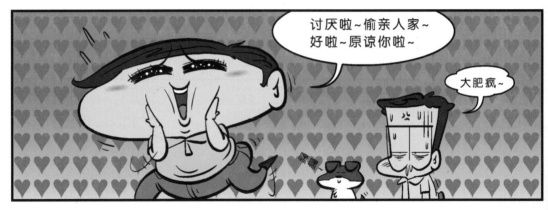

讨厌啦~偷亲人家~好啦~原谅你啦~

大肥疯~

嘿嘿~

宝妹之秘密

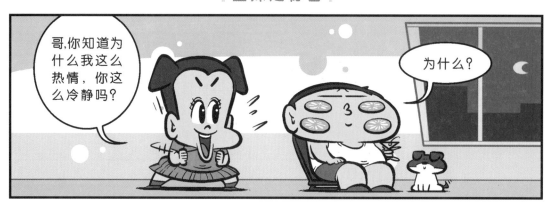

哥,你知道为什么我这么热情,你这么冷静吗?

为什么?

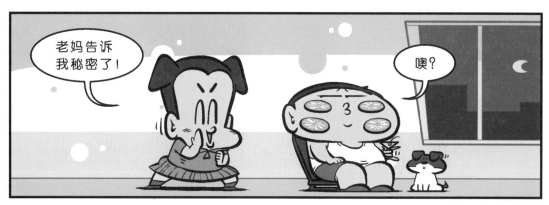

老妈告诉我秘密了!

噢?

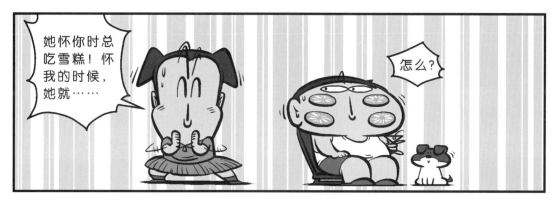

她怀你时总吃雪糕! 怀我的时候,她就……

怎么?

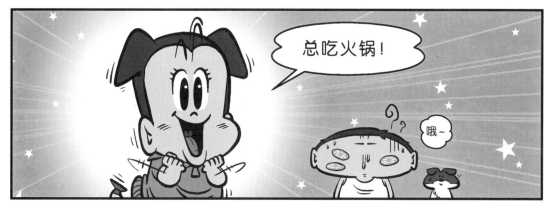

总吃火锅!

哦~

家畜大会

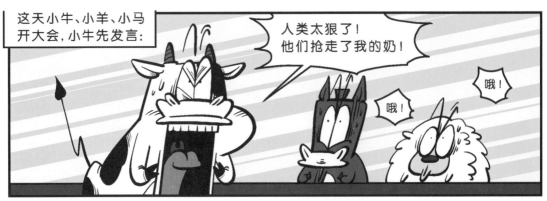

这天小牛、小羊、小马开大会，小牛先发言：

人类太狠了！他们抢走了我的奶！

哦！

哦！

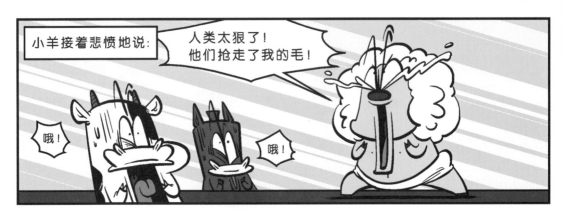

小羊接着悲愤地说：

人类太狠了！他们抢走了我的毛！

哦！

哦！

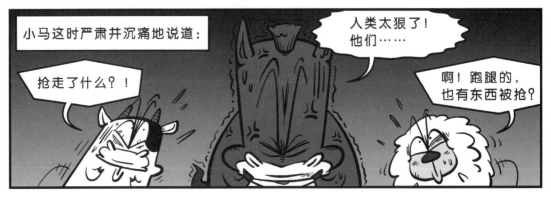

小马这时严肃并沉痛地说道：

抢走了什么？！

人类太狠了！他们……

啊！跑腿的，也有东西被抢？

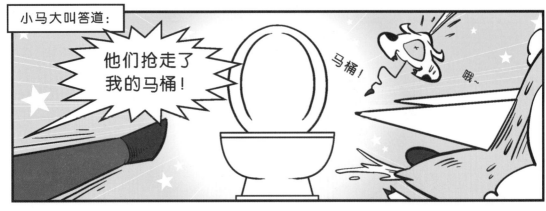

小马大叫答道：

他们抢走了我的马桶！

马桶！

哦~

特异功能

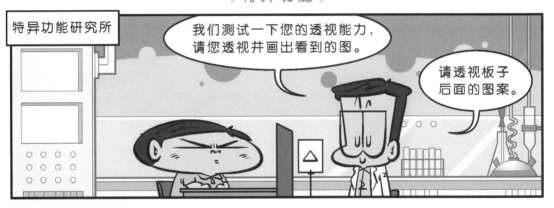

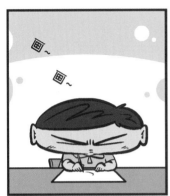

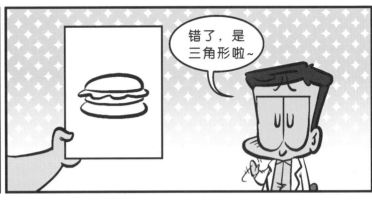

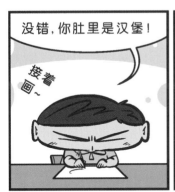

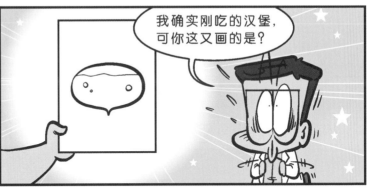

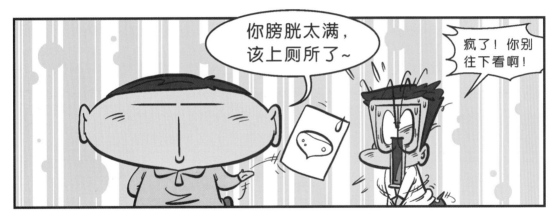

宝道具谜语

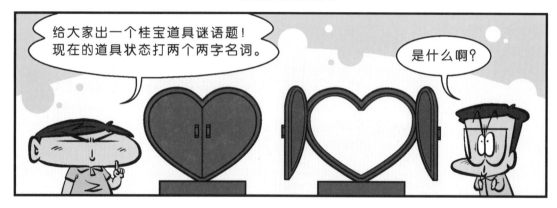

给大家出一个桂宝道具谜语题！
现在的道具状态打两个两字名词。

是什么啊？

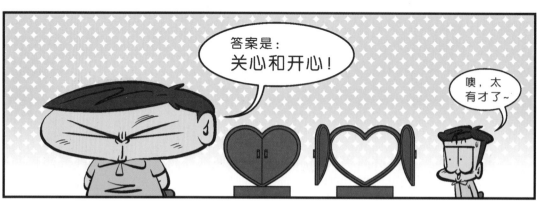

答案是：
关心和开心！

噢，太有才了~

现在的状态再猜两个两字名词。

是什么？！

我是花心~
你是痴心~

哦~我闹心~

痴阿芹~

表情仔之晚餐

这天，表情仔的女友符号妞要做菜露露手艺~

哈~

噢~

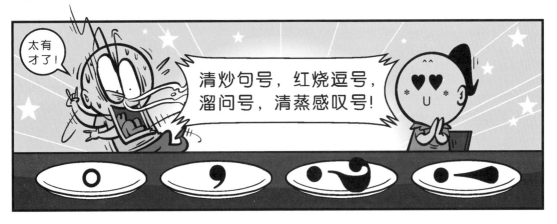

太有才了!

清炒句号，红烧逗号，溜问号，清蒸感叹号!

桔子老公

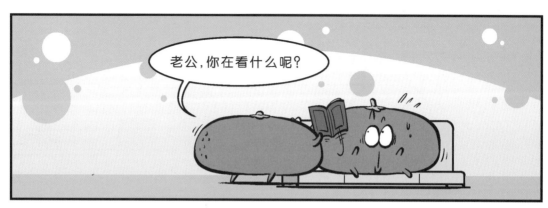

老公，你在看什么呢？

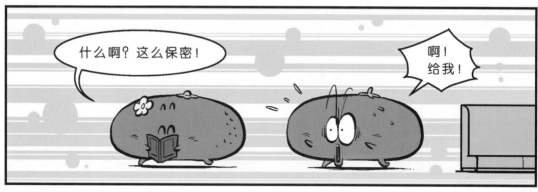

什么啊？这么保密！

啊！给我！

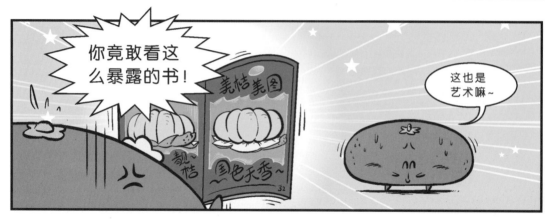

你竟敢看这么暴露的书！

这也是艺术嘛~

疯了一家亲之碰面

| 吃拉面 |

牛马奇谈

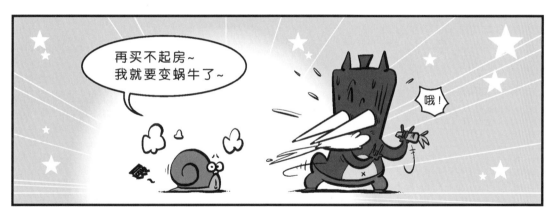

心里话

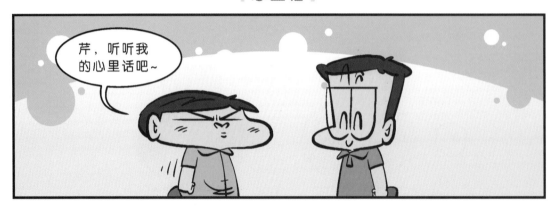

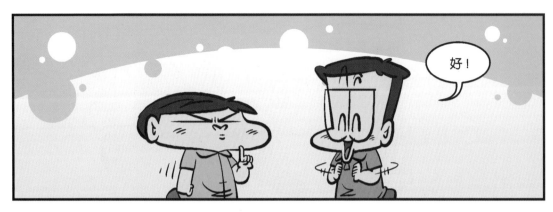

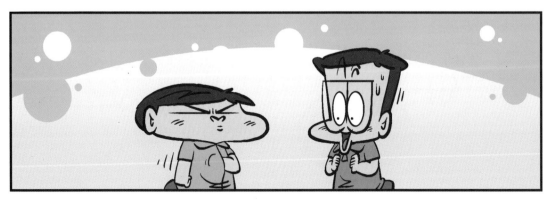

丑狗狗之狗与猴

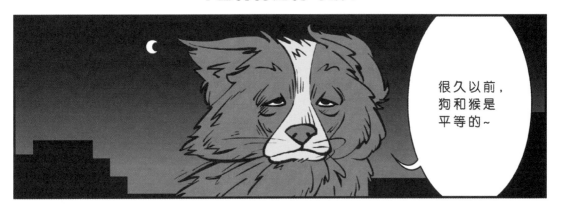

很久以前，狗和猴是平等的~

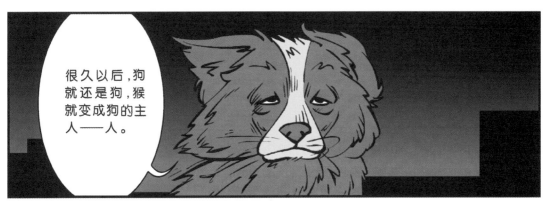

很久以后，狗就还是狗，猴就变成狗的主人——人。

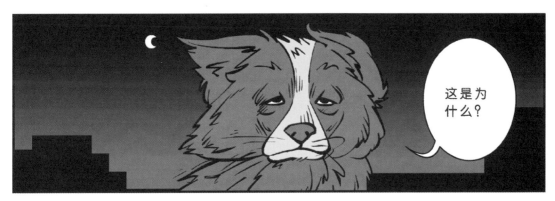

这是为什么？

原因就是一句话！

知识改变命运啊~

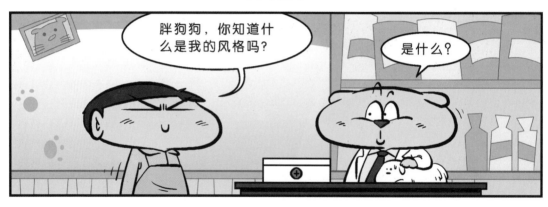
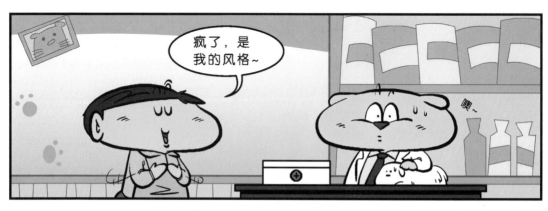
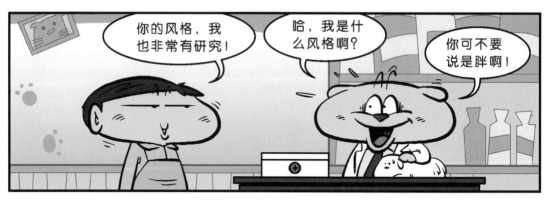
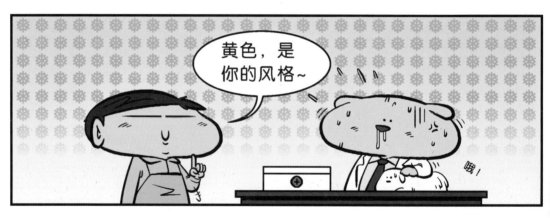

风格

|和蔼|

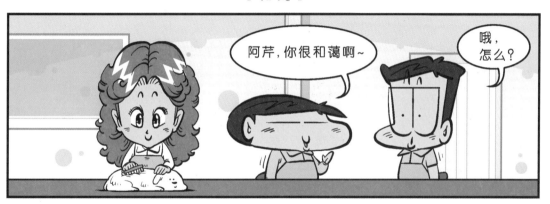

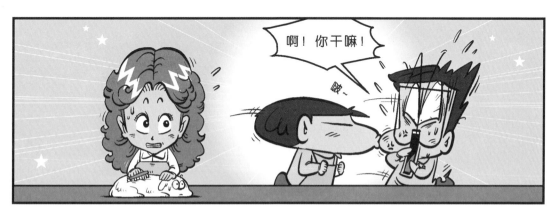

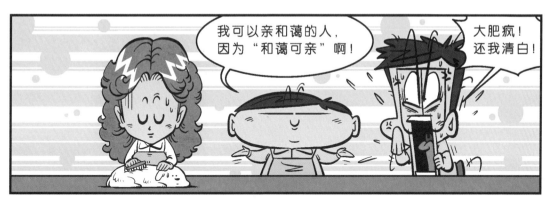

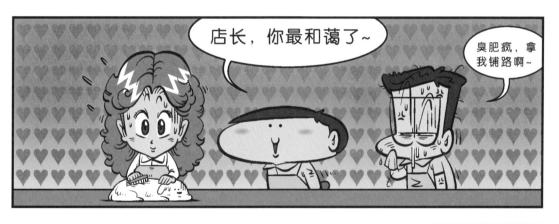

诗谜宴 上

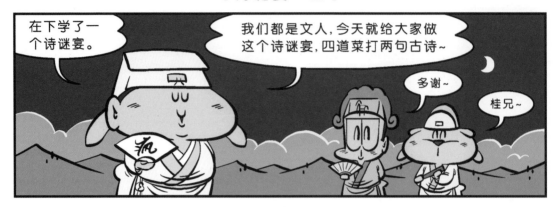

在下学了一个诗谜宴。

我们都是文人,今天就给大家做这个诗谜宴,四道菜打两句古诗~

多谢~

桂兄~

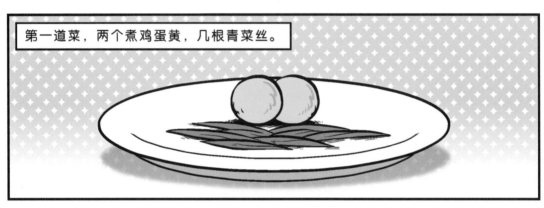

第一道菜,两个煮鸡蛋黄,几根青菜丝。

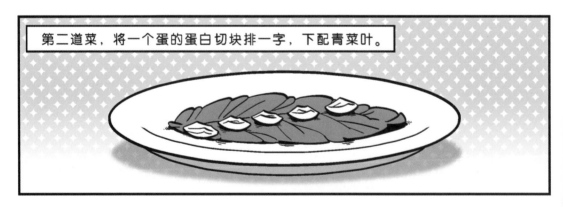

第二道菜,将一个蛋的蛋白切块排一字,下配青菜叶。

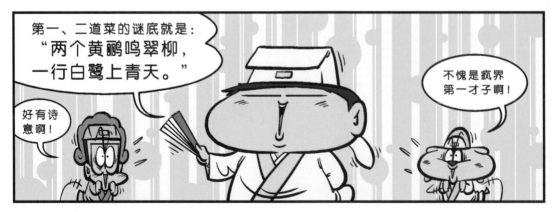

第一、二道菜的谜底就是:
"两个黄鹂鸣翠柳,
一行白鹭上青天。"

好有诗意啊!

不愧是疯界第一才子啊!

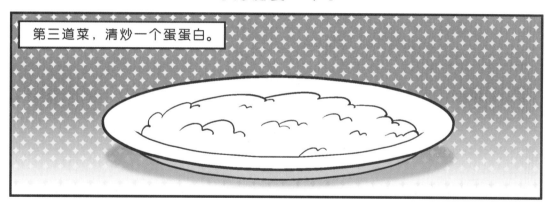

第三道菜，清炒一个蛋蛋白。

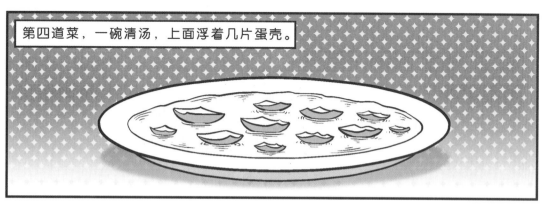

第四道菜，一碗清汤，上面浮着几片蛋壳。

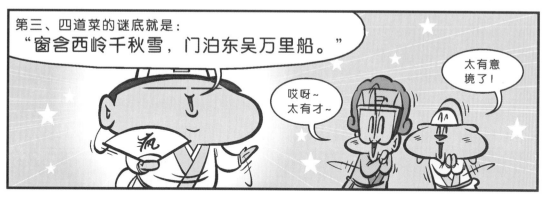

第三、四道菜的谜底就是：
"窗含西岭千秋雪，门泊东吴万里船。"

哎呀~
太有才~

太有意
境了！

这次以菜会友，两位别客气，
前三道我吃，第四道你俩吃~

哦~

疯了

| 关于睡 |

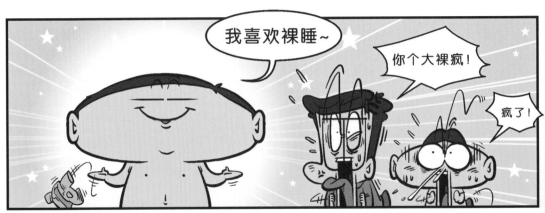

有底气

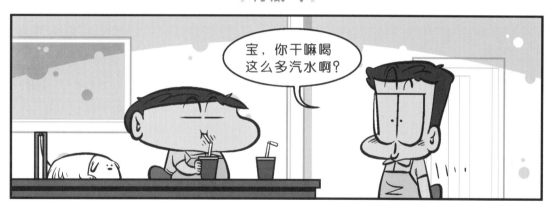

宝,你干嘛喝这么多汽水啊?

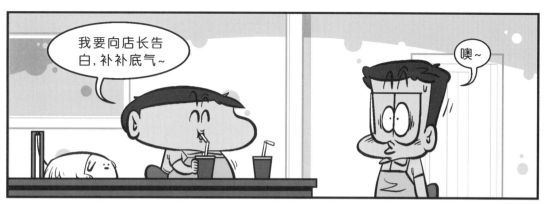

我要向店长告白,补补底气~

噢~

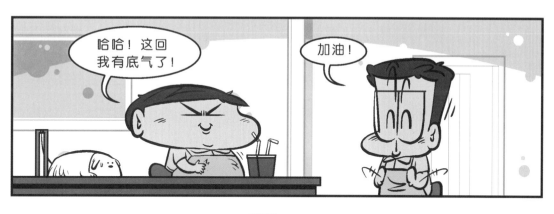

哈哈!这回我有底气了!

加油!

没憋住~又没了~

哦~连环屁~

别惹阿玉

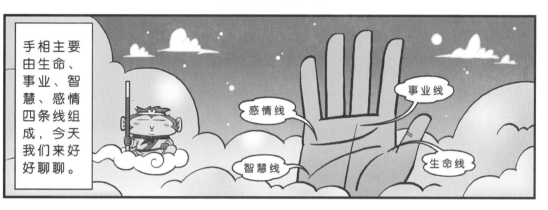

| 手相趣谈1 |

手相主要由生命、事业、智慧、感情四条线组成，今天我们来好好聊聊。

事业线与生命线起点相同的，多热情善良，有文学天赋，喜爱成熟的伴侣。

生命线和智慧线起点相同，后端不重合的，多做事果断，适应力强，财运好。

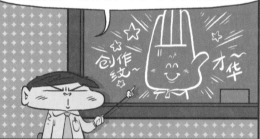

无名指和小指的指缝下面，有两条竖纹的，为"创作纹"，多才华，有成就。

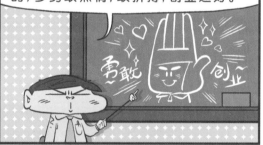

生命线和智慧线，两线夹角超过30度的，多勇敢热情，敢拼搏，创业运好。

呵呵，掌纹还会随着年龄与学识的增长，而不断改变的。天道酬勤，大家努力把命运抓在自己的手里吧！

嘻嘻，哥的手相就是有才华的人噢！

面相趣谈1

面相是很神奇的，今天宝半仙给大家说几种旺妻相好男人，姐妹们仔细看噢~

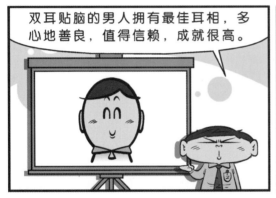

双耳贴脑的男人拥有最佳耳相，多心地善良，值得信赖，成就很高。

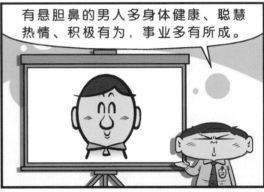

有悬胆鼻的男人多身体健康、聪慧热情、积极有为，事业多有所成。

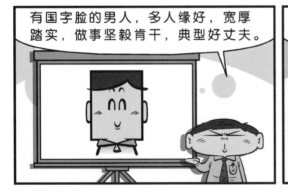

有国字脸的男人，多人缘好，宽厚踏实，做事坚毅肯干，典型好丈夫。

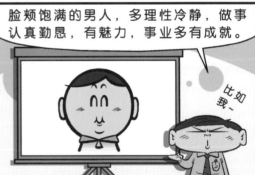

脸颊饱满的男人，多理性冷静，做事认真勤恳，有魅力，事业多有成就。

比如我~

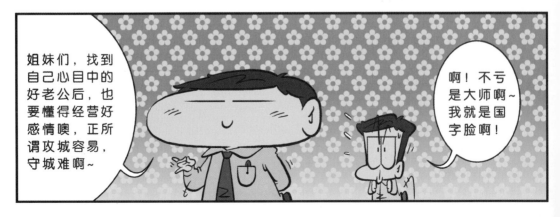

姐妹们，找到自己心目中的好老公后，也要懂得经营好感情噢，正所谓攻城容易，守城难啊~

啊！不亏是大师啊~我就是国字脸啊！

CRAZY.KWAI.BOO

F.E.N.G学院运动大会

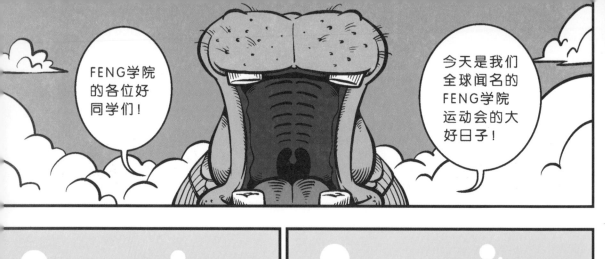

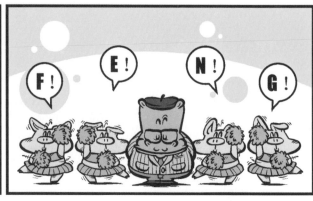

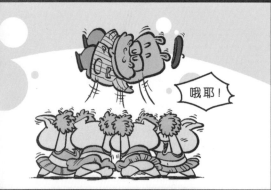

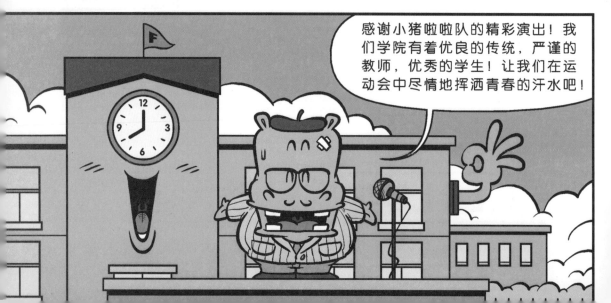

下面由老师代表喵喵老师发言。

哦……

疯了！咱学院没正常人了是不？

我困了~

下面由学生代表便便弟发言。

好好发言啊，我们FENG学院的形象就靠你了！

嗯……

加油！说吧！

小花！我喜欢你！做我的女朋友吧！

啊！

臭小子别跑！我要罚你天天值日！

下面，运动会正式开始！

第一项比赛，铅球就要开始了！

很期待啊！

第一位是A班的番茄同学！他信心十足地向观众挥手！目标是要打破蔬菜界的记录。

嘿！

嘿！

嘿嘿！

他向裁判示意准备好了！

把球给我！

哗！

……

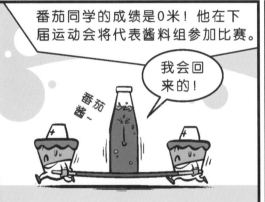

番茄同学的成绩是0米！他在下届运动会将代表酱料组参加比赛。

我会回来的！

番茄酱~

我看铅球冠军肯定是野兽班的犀牛同学了！

铅球对他来说，就好像小皮球啊！

犀牛同学上场了！

嘿！

嗖！！！

轰！

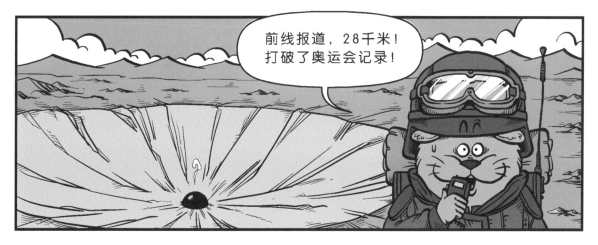

前线报道，28千米！
打破了奥运会记录！

赠铅球运动员——运动场上红旗飘！
西红柿犀牛耍飞镖！好诗，好诗！
感谢6年级2班王红雷来稿~

下一个上场的，
就是那个新生！

难道
是？

F班的桂宝选手上场了！
穿成这样真是奇特啊！

疯了，这要能赢，
我把稿纸吃了！

啊！校长
发狠话了！

叮~

嘿

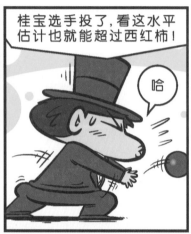

桂宝选手投了，看这水平
估计也就能超过西红柿！

哈

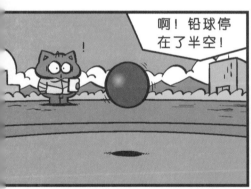

啊！铅球停
在了半空！

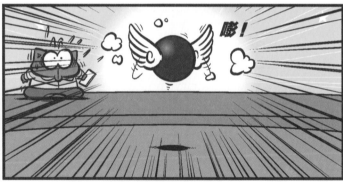

嘭！

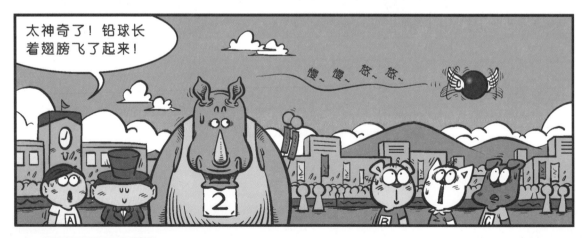

太神奇了！铅球长
着翅膀飞了起来！

慢~慢~悠~悠~

铅球飞向了远方~

前线报道，铅球已经飞进……

呲！

3号桂宝成绩是2800.5米！

桂宝桂宝！

耶！

画个圈圈……

我吃！

……

跳高

下一项跳高比赛！第一位选手就是k班的跳蚤同学！

跳蚤同学在小狗同学身上吸了几口血，补充力量！

加油！蚤哥！

拼了！

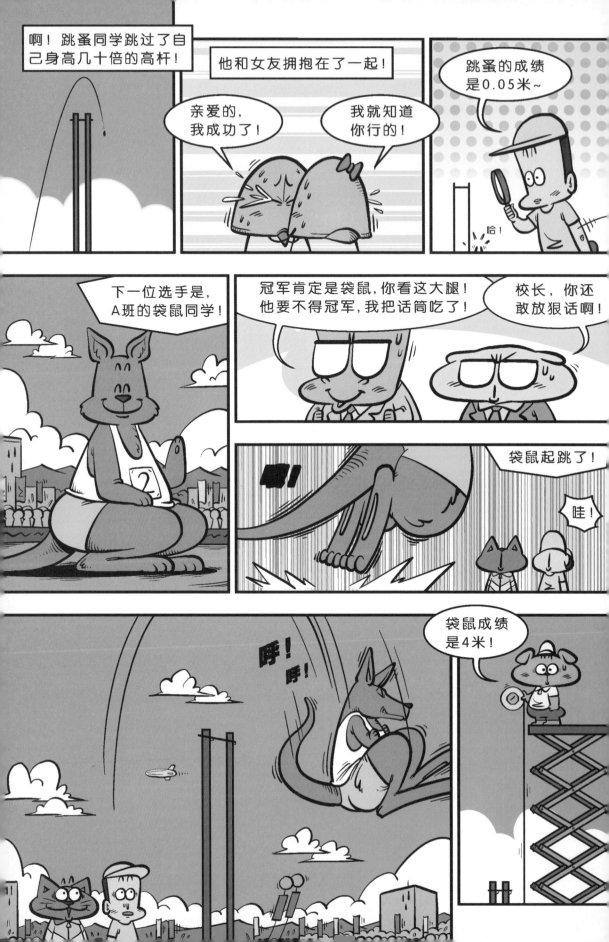

3号选手桂宝上场！他这又穿的是什么啊?!

啊！他裤子竟然是带门的！

开玩笑呢，这肯定赢不了！

我没看错吧！这么大屁股！

啊，这是!？

咦！

卟！

啊！好强劲的屁力！桂宝同学直穿云霄！这得吃多少地瓜啊！

嗖！

啊！

呼~

桂宝同学的高度是35785千米！

这胖~

是人吗？

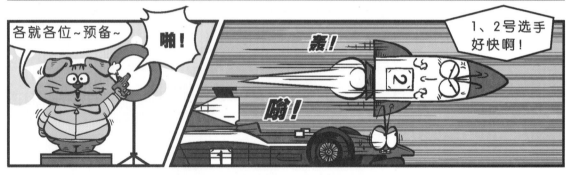

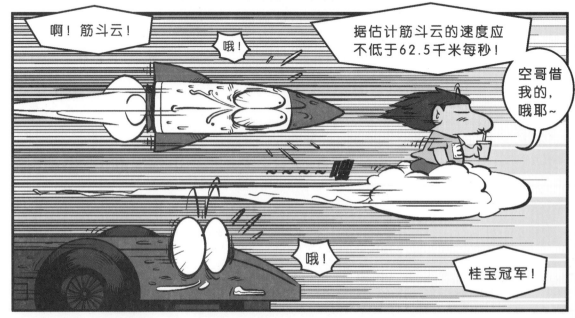

……

我吃!

您下回不会吃我吧!

1500米长跑

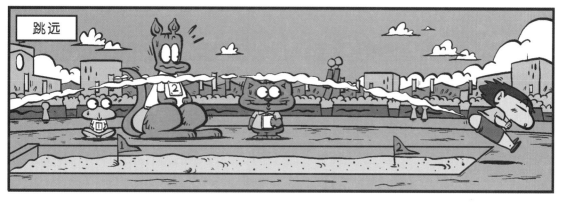

跳远

喵喵老师!咱能换一个上不?

别客气，就这样吧~

哼哼，最后一个项目！你们想赢可没这么简单！

那就是4×400米接力赛！一人跑得快是完全不够的！

A组！

小毛驴~
情得鸡~
北极熊~
饭老鼠~

B组！

金钱豹~
藏羚羊~
面浣熊~
帝企鹅~

C组！

我已安排好了全套战略！

阿芹~
桂宝~
害怕咚~
小臭贝~

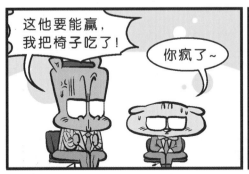

这他要能赢，我把椅子吃了！

你疯了~

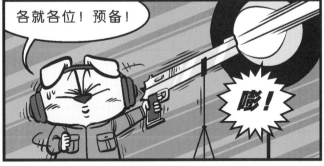

各就各位！预备！

嘭！

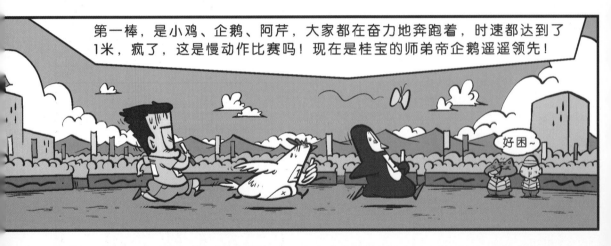

第一棒，是小鸡、企鹅、阿芹，大家都在奋力地奔跑着，时速都达到了1米，疯了，这是慢动作比赛吗！现在是桂宝的师弟帝企鹅遥遥领先！

好困~

阿芹交棒了！

啊！臭贝头上的神秘盖布被揭开了！

唔！

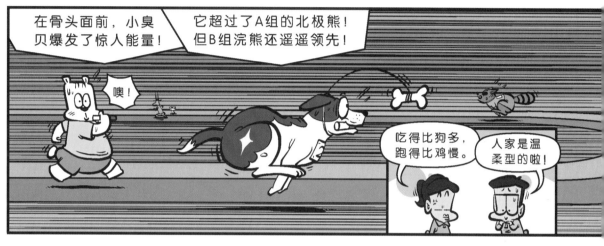

在骨头面前，小臭贝爆发了惊人能量！

它超过了A组的北极熊！但B组浣熊还遥遥领先！

噢！

吃得比狗多，跑得比鸡慢。

人家是温柔型的啦！

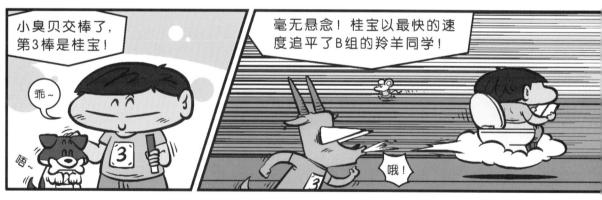

小臭贝交棒了，第3棒是桂宝！

乖~

唔~

毫无悬念！桂宝以最快的速度追平了B组的羚羊同学！

哦！

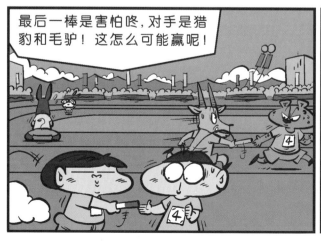

最后一棒是害怕咚，对手是猎豹和毛驴！这怎么可能赢呢！

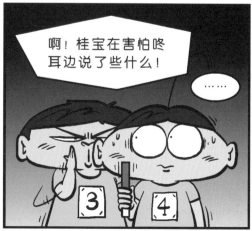

啊！桂宝在害怕咚耳边说了些什么！

……

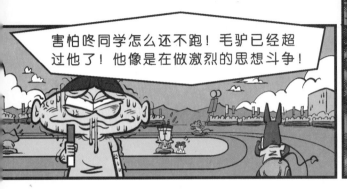

害怕咚同学怎么还不跑！毛驴已经超过他了！他像是在做激烈的思想斗争！

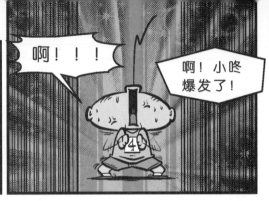

啊！！！

啊！小咚爆发了！

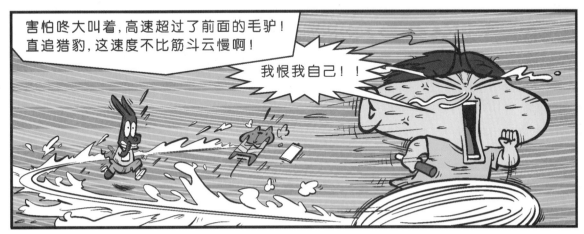

害怕咚大叫着，高速超过了前面的毛驴！直追猎豹，这速度不比筋斗云慢啊！

我恨我自己！！

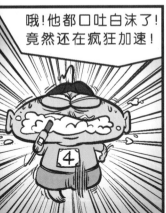

哦！他都口吐白沫了！竟然还在疯狂加速！

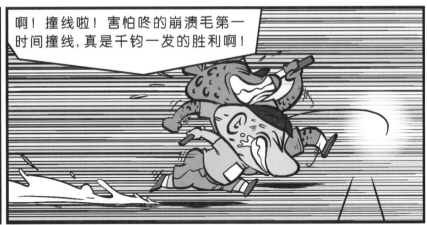

啊！撞线啦！害怕咚的崩溃毛第一时间撞线，真是千钧一发的胜利啊！

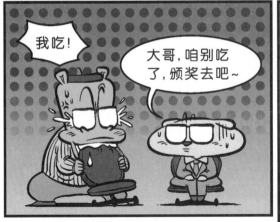

我吃！

大哥，咱别吃了，颁奖去吧~

运动会胜利闭幕！颁奖开始！请冠军班代表桂宝上台领奖！

F.E.N.G运动会领奖礼

热情的同学们争先恐后地与冠军班代表桂宝同学握手。

哈！

宝

感谢~

恭喜啊！

哈~

桂宝同学，我真的很崇拜你！请问你说了什么，让害怕咚跑得那么快？

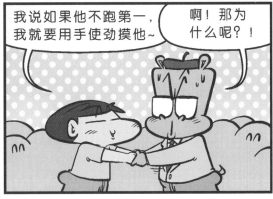

我说如果他不跑第一，我就要用手使劲摸他~

啊！那为什么呢？！

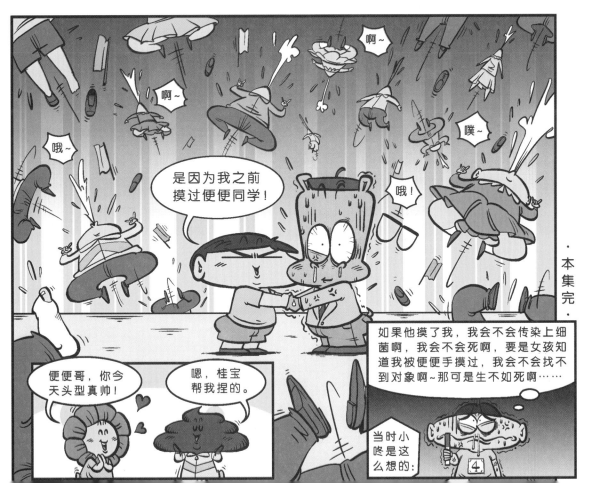

啊~

啊~

哦~

哦！

噗~

是因为我之前摸过便便同学！

便便哥，你今天头型真帅！

嗯，桂宝帮我捏的。

·本集完·

如果他摸了我，我会不会传染上细菌啊，我会不会死啊，要是女孩知道我被便便手摸过，我会不会找不到对象啊~那可是生不如死啊……

当时小咚是这么想的：

| 宝语录之时间 |

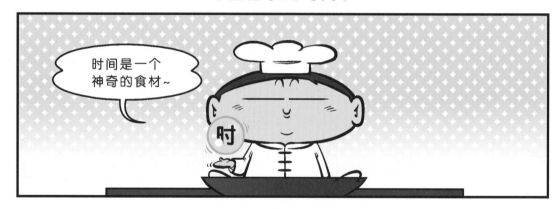

时间是一个神奇的食材~

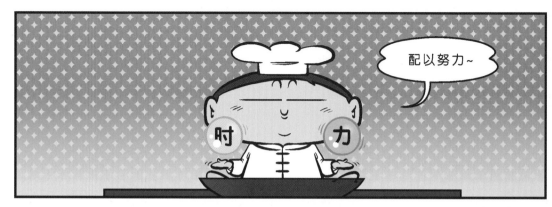

配以努力~

用热情之火烹调~

就会把理想这道菜做成!

| 历史题 |

同学们，1815年美军在美英战争的新奥尔良战役中，夺回该城，并最后取得了独立战争的胜利。

现在请问，如果当时英国赢了，历史最重要的改变是什么？

没有了现今世界格局！

没有了美国的独立！

没有了现今的经济体系！

都不对，最重要的是……

什么？

什么啊？

是什么？！

那是？

如果英国赢了，现在就没有新奥尔良烤翅了~

西红柿的决定

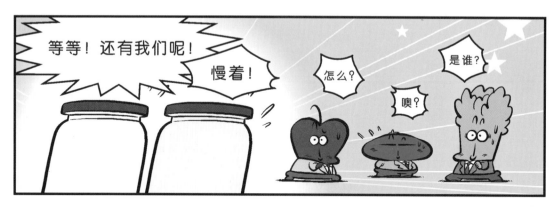

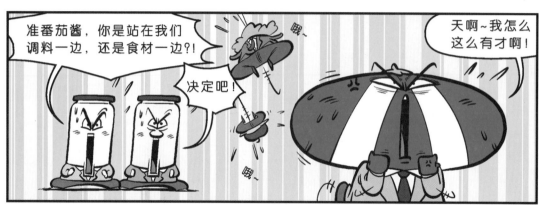

| 宝的脸蛋 |

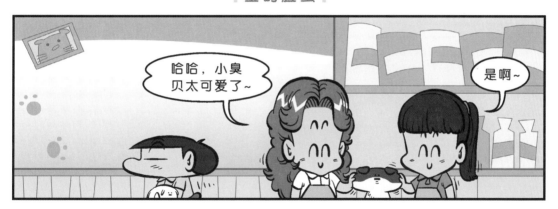

哈哈，小臭贝太可爱了~

是啊~

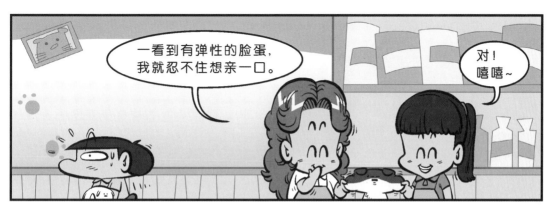

一看到有弹性的脸蛋，我就忍不住想亲一口。

对！嘻嘻~

店长！

哦？

嗯？

我脸蛋也特有弹性~

害怕咚之买房

害怕咚,最近看这形势,打算买房吗?

哦!

现在买吧,又怕将来真的跌了;不买吧,还占一大笔钱,耽误现在的生活和工作;我的孩子没地方结婚怎么办啊?父母没地方养老怎么办啊?哎呀,想怎么办啊?这男人也太难了,孩子还早,我要是没地方结婚赚点钱永远赶不上房子涨什么理想啊~完了,我啊!成天合计这事,还谈的理想人生结束了......万一将来涨了,买不起怎么办?买吧,不买吧 租房子也越来越贵了,到时

小咚,你怎么啦?

3

还我的理想啊!

什么毛病?

坚持

坚持你的理想吧，坚持是最重要的！

嗯~

记住，上帝关上一扇门时，还会为你开启一扇窗的。

如果窗户也关了呢~

那我们就撞墙，别人是不撞南墙不回头，我们要撞破南墙继续走！

嗯！我记住了！

注意卫生

阿芹,你太不讲卫生了!

为什么这么说啊?

你经常是一脸便便啊!

我脸上哪有便便啊?

那是因为你脸上有……

有什么?!

有眼屎~鼻屎~耳屎~

哦~还真有~

最烦你

看你睡的那肥样啊~
瞅你胖的那肥样~

小臭子！小臭子！
你就是一团臭肉~

看什么看，一条臭狗，我最烦你了~

我最烦最烦你了，知道不~

表演谜语之翩

今天给大家出一道桂宝表演谜语题。

开始吧~

不要乱动!

啊你干嘛!?

写~

写~

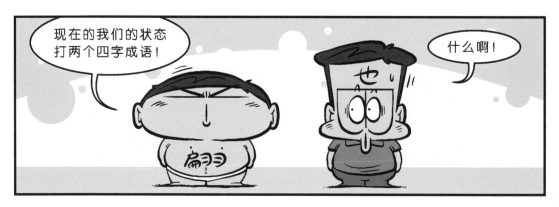

现在的我们的状态打两个四字成语!

什么啊!

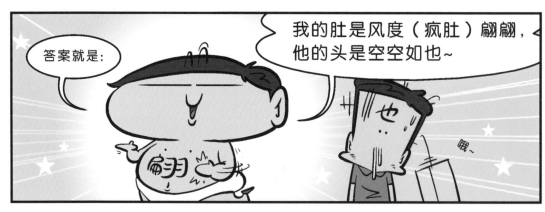

答案就是:

我的肚是风度(疯肚)翩翩,他的头是空空如也~

哦~

女人分手

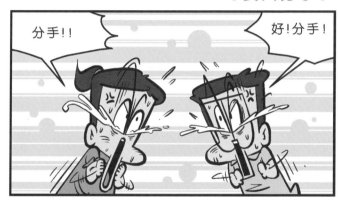

宝谜语之小猪

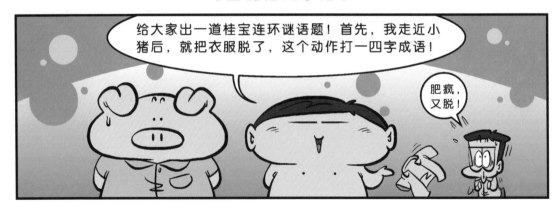

给大家出一道桂宝连环谜语题！首先，我走近小猪后，就把衣服脱了，这个动作打一四字成语！

肥疯，又脱！

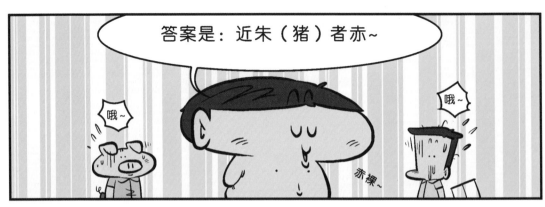

答案是：近朱（猪）者赤~

哦~

哦~

赤裸~

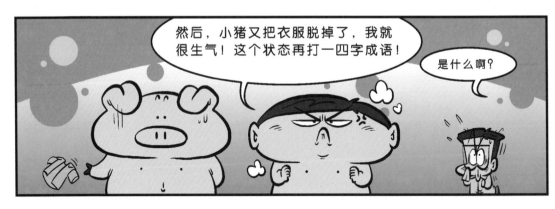

然后，小猪又把衣服脱掉了，我就很生气！这个状态再打一四字成语！

是什么啊？

答案是：珠（猪）光宝气

哦~

大肥疯~

古墓鬼吹灯

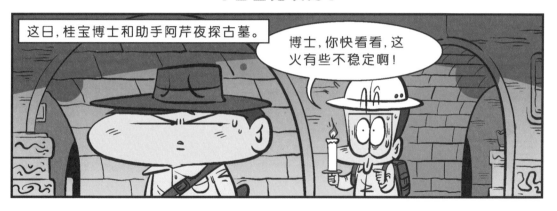

这日,桂宝博士和助手阿芹夜探古墓。

博士,你快看看,这火有些不稳定啊!

博士,我怕鬼吹灯~

突然间!

噢~

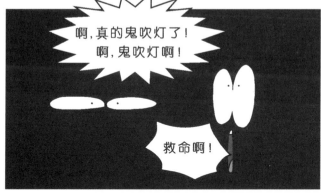

啊,真的鬼吹灯了!啊,鬼吹灯啊!

救命啊!

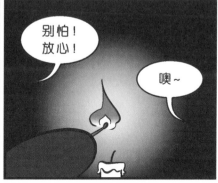

别怕!放心!

噢~

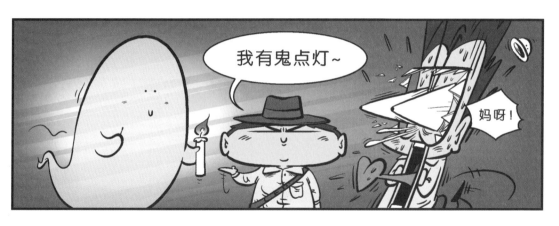

我有鬼点灯~

妈呀!

踩便奇遇记　上

周末郊游，心情真好~

嗖！

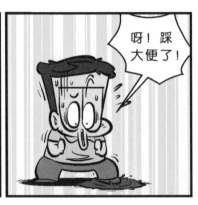

呀！踩大便了！

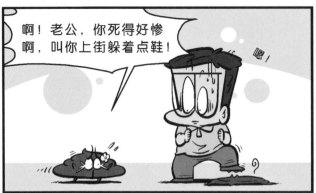

啊！老公，你死得好惨啊，叫你上街躲着点鞋！

嗯！

呜~~

老公~

老婆~别担心~我还没死呢~

太好了，怎么救你啊？

趁热乎搓成团，还有救~

快点搓吧~大哥~

哦！

岁月的秘密

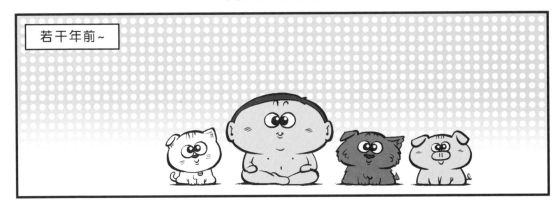

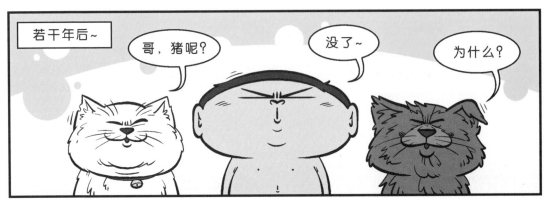

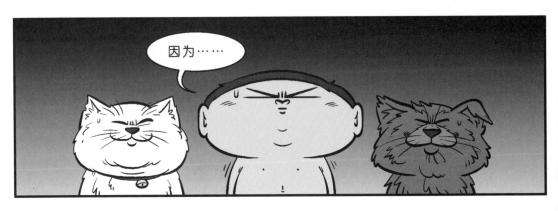

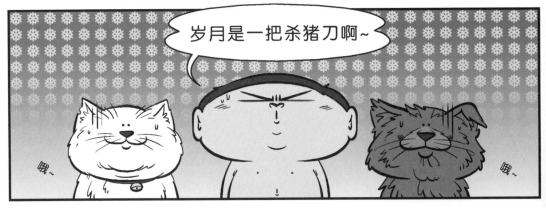

时间相对论

桔子太太

公司晚宴就要开始了，你快去打扮一下，我们出发~

好！

老婆~记得今天要打扮得漂亮些！

嗯！

女人打扮就是慢啊~

亲爱的，好了吗？

我好了！老公~

哦！太暴露了！咱家东西不能给外人看太多啊！

老公，我这个低胸晚礼服怎么样？

嘻嘻~

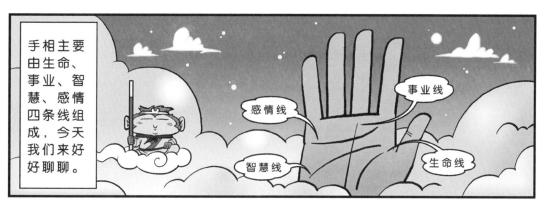

手相主要由生命、事业、智慧、感情四条线组成，今天我们来好好聊聊。

感情线

事业线

智慧线

生命线

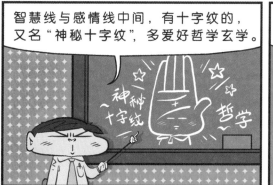

智慧线与感情线中间，有十字纹的，又名"神秘十字纹"，多爱好哲学玄学。

~神秘十字纹

哲学

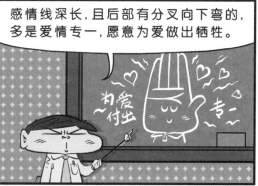

感情线深长，且后部有分叉向下弯的，多是爱情专一，愿意为爱做出牺牲。

为爱付出

专一

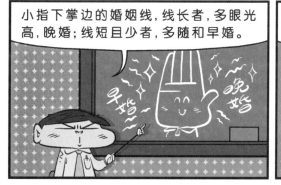

小指下掌边的婚姻线，线长者，多眼光高，晚婚；线短且少者，多随和早婚。

早婚

晚婚

感情线细长且深的，多感情细腻，为人做事细心周到，反之，则为人粗犷豪放。

细腻~

豪放

一个人一定要注意处理好感情和智慧的关系，也就是理智与情感的平衡，这样才会获得幸福的爱情噢~

嘻嘻，哥就是感性又理性的人，心灵伴侣啊！你快出现和哥一起幸福地生活吧！哈哈~

面相是很神奇的，今天宝半仙给大家说几种旺夫相好女孩，兄弟们仔细看噢~

金形女面方有肉、眼神柔和、颧鼻相配，多善良体贴，助丈夫长寿。

面方

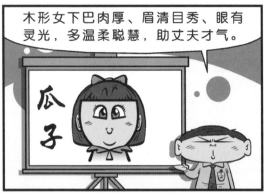

木形女下巴肉厚、眉清目秀、眼有灵光，多温柔聪慧，助丈夫才气。

瓜子

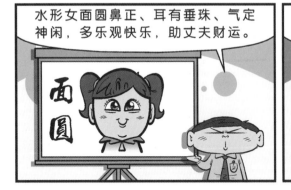

水形女面圆鼻正、耳有垂珠、气定神闲，多乐观快乐，助丈夫财运。

面圆

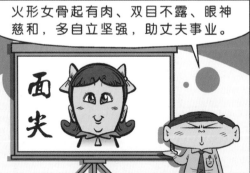

火形女骨起有肉、双目不露、眼神慈和，多自立坚强，助丈夫事业。

面尖

如果找到了好女孩，记得要好好珍惜啊！一个不懂得关心女孩的男生，就是个傻瓜~

噢！阿玉是金形啊！

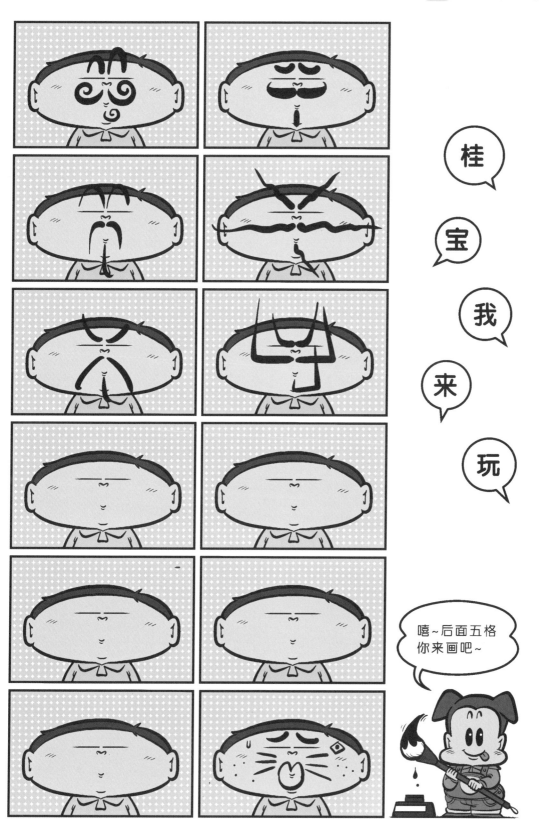

害怕咚之对象

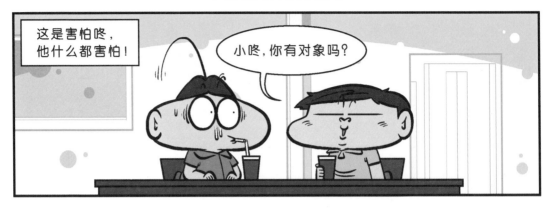

这是害怕咚，他什么都害怕！

小咚，你有对象吗？

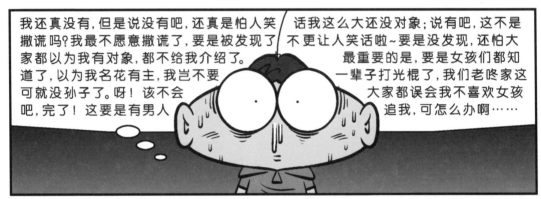

我还真没有，但是说没有吧，还真是怕人笑撒谎吗?我最不愿意撒谎了，要是被发现了大家都以为我有对象，都不给我介绍了。道了，以为我名花有主，我岂不要可就没孙子了。呀! 该不会吧，完了! 这要是有男人

话我这么大还没对象;说有吧，这不是不更让人笑话啦~要是没发现，还怕大最重要的是，要是女孩们都知一辈子打光棍了，我们老咚家这大家都误会我不喜欢女孩追我，可怎么办啊……

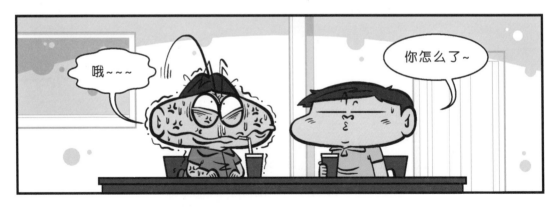

哦~~~

你怎么了~

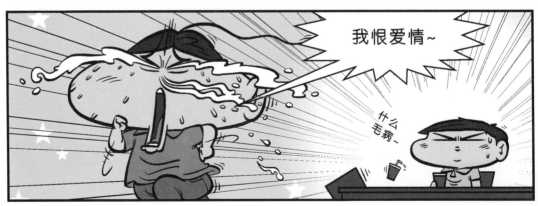

我恨爱情~

什么毛病~

宝的发明

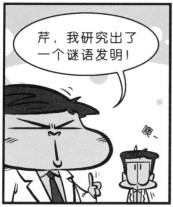

芹,我研究出了一个谜语发明!

嘿~

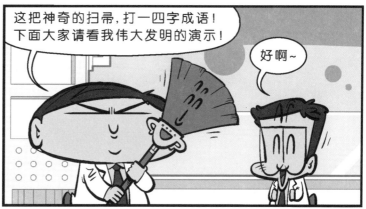

这把神奇的扫帚,打一四字成语!下面大家请看我伟大发明的演示!

好啊~

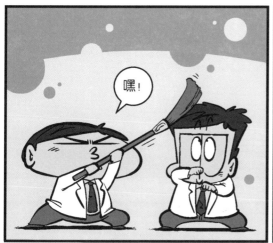

嘿!

啊!

唰!

请大家仔细看看,认真猜一下答案。

耶!

看什么看!答案是什么啊?!

答案就是:一扫而光!

宝发明:光之扫帚

大裸疯!你自己光还不够啊!

光溜溜~

男人喝茶

郊游的发现

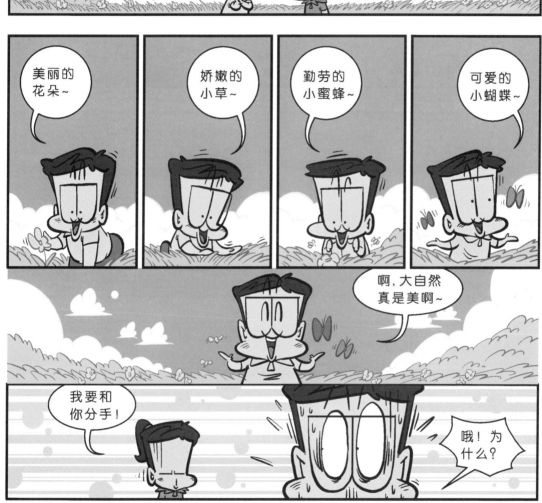

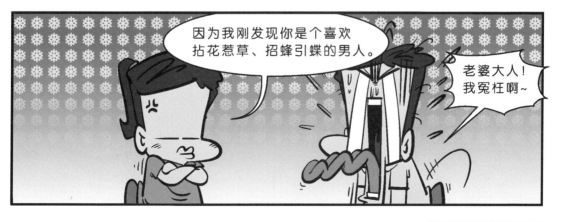

蹲坐之研究 上

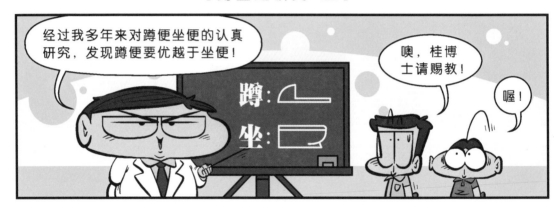

经过我多年来对蹲便坐便的认真研究，发现蹲便要优越于坐便！

噢，桂博士请赐教！

喔！

蹲：

坐：

1.蹲便更锻炼身体！坐便让人屁股与腿部肌肉群退化！

蹲便好使劲,拉得爽,坐便太不给力,拉好像没拉！

2.蹲便有距离,更卫生！

耶~安全第一

坐便要接触马桶,对有洁癖的人是一种考验！

好多人坐过啊！非要肌肤相亲吗？

3.蹲便更凉爽通风！

微风习习~我透透气,见见太阳

坐便屁股非常之闷,记得屁屁也是有生命的啊~

又黑~又闷~又臭啊~

蹲坐之研究 下

4. 坐便擦着相当之麻烦,厕所地方大还可以蹲到旁边擦~

厕所小的话,就要提裤子,半蹲起~

半蹲着擦,还容易把手纸夹住或擦破~

蹲便擦着方便。

一擦!

动作一气呵成~

一提!

轻松快乐~

收工!

蹲便也有一些需要注意的事项:

1. 一定要勤练腿功,上火时,就比较考验腿功了!

冬练三九!夏练三伏!

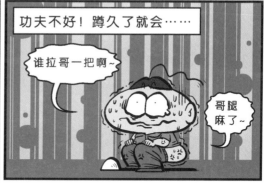

功夫不好!蹲久了就会……

谁拉哥一把啊~

哥腿麻了~

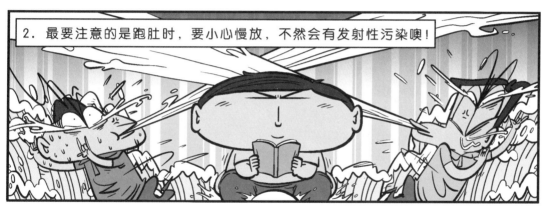

2. 最要注意的是跑肚时,要小心慢放,不然会有发射性污染噢!

丑狗狗之智慧

智慧越高，活得就越累~

人类把生物同样的吃喝拉撒，变得如此复杂~

在我看来……

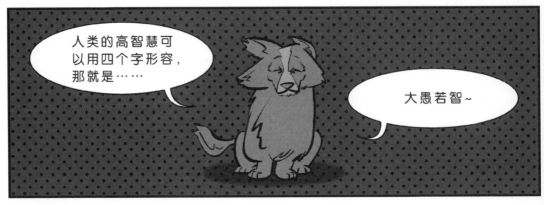

人类的高智慧可以用四个字形容，那就是……

大愚若智~

遛狗的要点

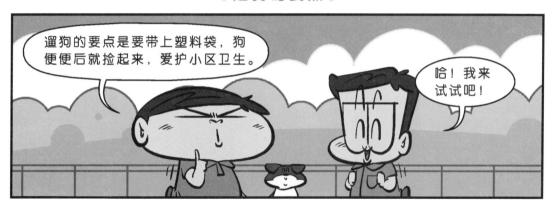

遛狗的要点是要带上塑料袋,狗便便后就捡起来,爱护小区卫生。

哈!我来试试吧!

拉~

套~

捡~

我补充一下,这方法有个缺点,就是袋太薄,感觉好像真抓上了~

芹~

啊?

你是真抓上了~袋破了~

噢!!

放空

疯西游之高招

师父，盘缠不够用了。

又没钱了？

嗯，怎么办啊？

唉，那洗个澡吧~

疯了！这时候，还洗什么澡？

师父，生意不错，您再洗一会儿~

嗯，你好好给为师搓搓~

唐僧汤
延年益寿
两元一碗

哦~

漫画演员

漫画里，还是我们这些胖的吃香啊~

是啊~越胖越有地位啊~

对了，阿芹为了提高人气，最近去增肥了！

噢，他来了！

我增肥成功啦！

哦！

这货肯定不是阿芹！

分手！

嗨~

遛狗之秘技

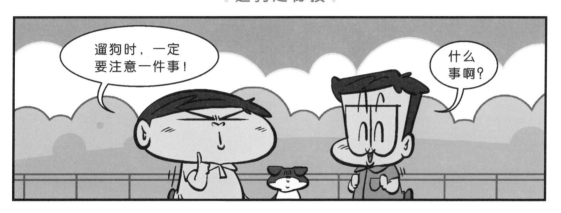

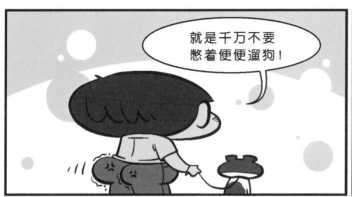

今夜天气

| 未来生育 |

前情见第2季172集

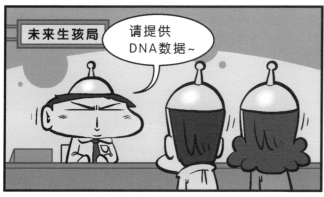

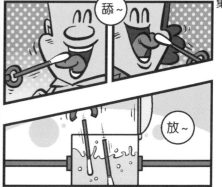

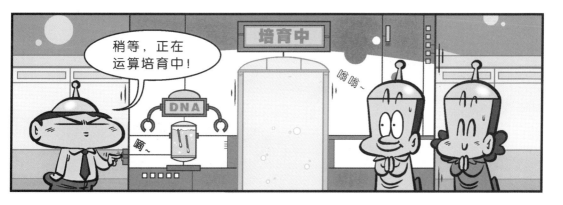

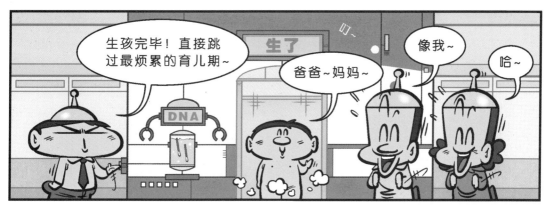

宝之谜语

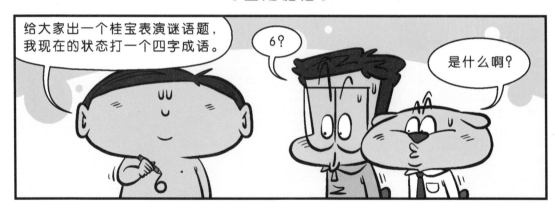

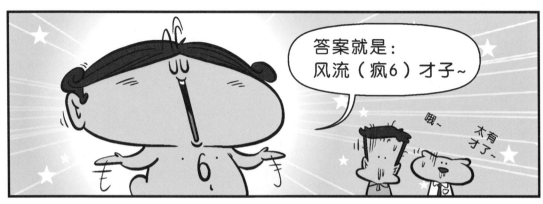

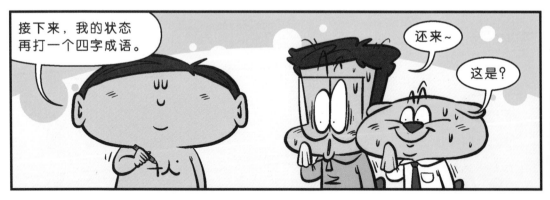

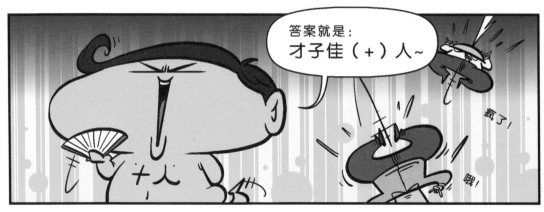

宝语录之芥末

天才好像生鱼片，

没有芥末，没有味~

有了芥末（寂寞），

才是天才的味道~

牛郎织女外传

在很久很久以前，这天放牛郎小芹在天池边放牛。

之乎者也……

啊！是仙女的天衣！

嘻嘻~ 呵呵~

一定是爷爷说过的仙女下凡，据说谁藏起一件，仙女就会和谁成婚~

啊，姐姐们，我的衣服不见了！

哈哈！藏了一件，发达啦！

是我藏的，嫁给我吧！

哦！

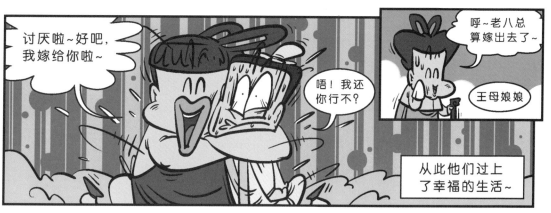

讨厌啦~好吧，我嫁给你啦~

唔！我还你行不？

呼~老八总算嫁出去了~

王母娘娘

从此他们过上了幸福的生活~

| 遵旨 |

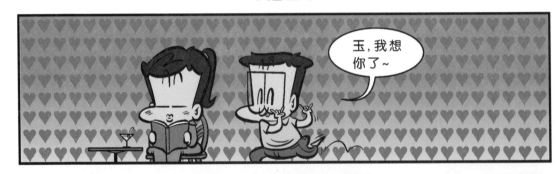

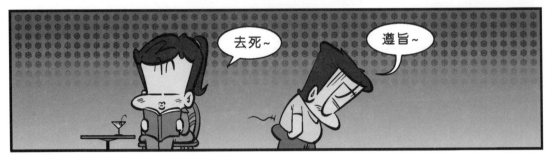

春妞之为什么

春妞大小姐，你为什么喜欢桂宝啊？

因为他体形特好！

体形好？！

宝路路集团总裁千金春妞大小姐 前情见第3季第91集

特像我最喜欢的小熊猫啦！

是大狗熊吧！

不是吧!?

最重要的是他的脸太帅了！

哦~

帅？

太像我爱吃的小笼包啦！

是大笼包吧！

口味真重啊！

肉肉~圆圆哦~

春妞之画像

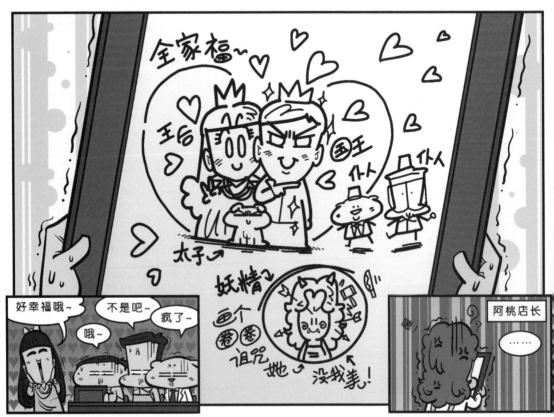

【神马】
shen ma

词义解释：

什么

词语造句：

阿芹神马的，最容易崩溃了~

还不都是你逼的啊！

【浮云】
fu yun

词义解释：

转瞬即逝

词语造句：

美貌帅气都是浮云~只有才华和肚子才是永恒的~

哦~

【荔枝】
li zhi

词义解释：

励志

词语造句：

芹，我看你最近也不锻炼，要荔枝啊，注意点体形啊~

你个大肥肚，还有脸说我！

【鸭梨】
ya li

词义解释：

压力

词语造句：

唉，像我这样又帅又有才的男生，鸭梨真的是很大啊！

臭肥疯！我天天陪着你，鸭梨才大呢！

【大虾】
da xia

词义解释:

高手

词语造句:

我是幽默搞笑的大虾~

那我呢?

【菜鸟】
cai niao

词义解释:

低手

词语造句:

你是经常崩溃的菜鸟~

你才是!

【围脖】
wei bo

词义解释：

微博

词语造句：

请加桂宝腾讯围脖~
http://t.qq.com/agui

新浪桂宝围脖~
http://t.sina.com.cn/kwaiboo

我还没有~

【猪脚】
zhu jiao

词义解释：

主角

词语造句：

我是最佳男猪脚~
芹是最差男呸脚~

哦~红花
也要绿叶
呸啦~

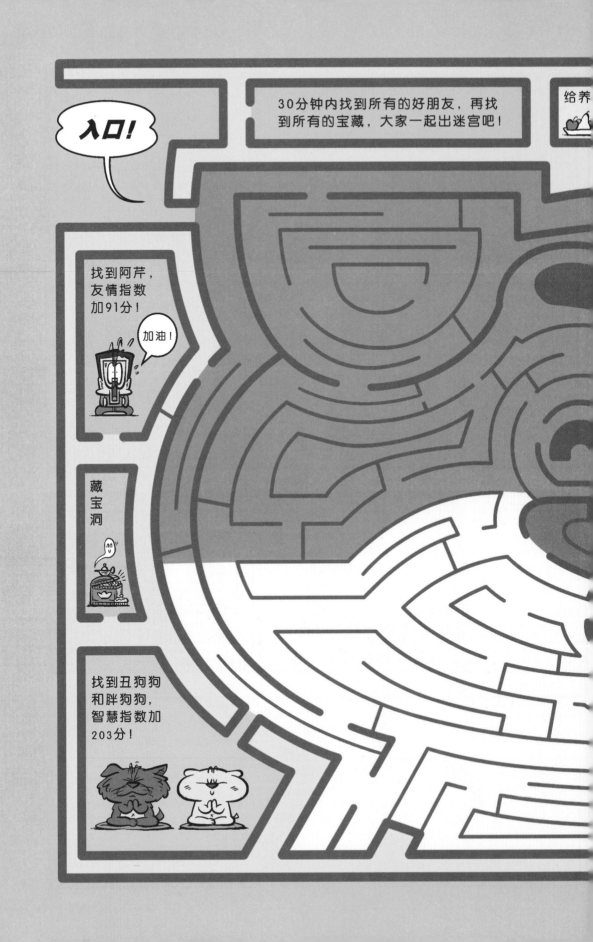

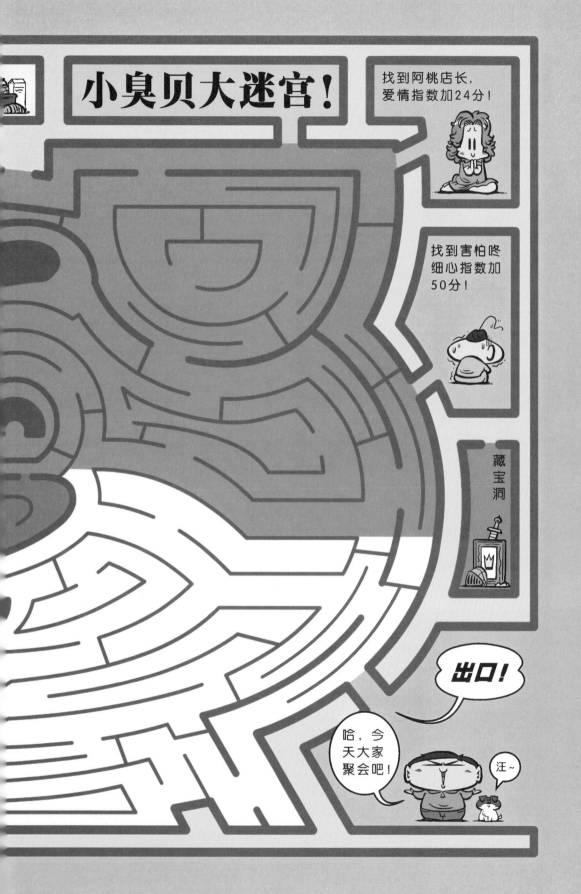

【表嘛】
biao ma

词义解释：

不要嘛

词语造句：

芹，我要和你分手~

表嘛~

【打酱油的】
da jiang you de

词义解释：

路过无关

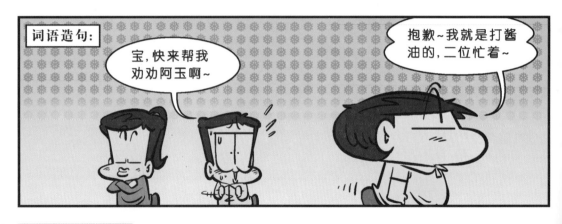

词语造句：

宝，快来帮我劝劝阿玉啊~

抱歉~我就是打酱油的，二位忙着~

【帅锅】
shuai guo

词义解释：

帅哥

词语造句：

好吧~我承认我是个帅锅~我给比较不帅的阿芹很大压力~

再说，我就变火锅了！

【果酱】
guo jiang

词义解释：

过奖

词语造句：

你是我见过的最疯的大肥仔了！

哈哈~果酱啦~

宝最喜欢肥字~

【童鞋】
tong xie

词义解释：

同学

词语造句：

阿芹童鞋是一个非常好的童鞋~

你还真有眼力~

【稀饭】
xi fan

词义解释：

喜欢

词语造句：

我们家臭贝非常稀饭他~阿芹非常有狗缘~

就知道你没好话！

汪~

【给力】
gei li

词义解释：

棒，支持

词语造句：

桂圆们的支持真是太给力了，我会更努力地让阿芹崩溃的！

饶了我吧~宝哥哥~

哦~

【桂宝】
gui bao

词义解释：

疯，有才

词语造句：

喜欢我漫画的朋友一定都很桂宝！

哦~桂宝太桂宝了！

脸蛋舞之桂宝

疯了~

微博控的一生

50年过去了~

十五年前

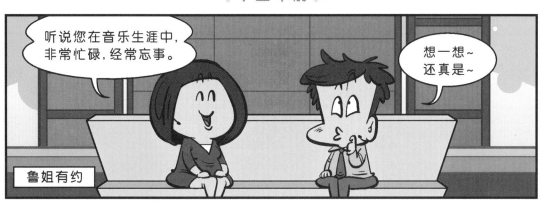

听说您在音乐生涯中，非常忙碌，经常忘事。

想一想~还真是~

鲁姐有约

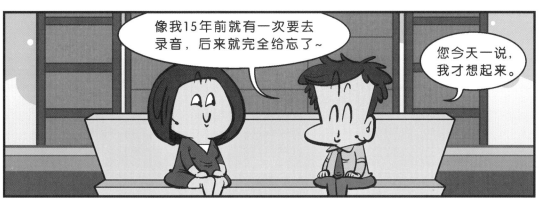

像我15年前就有一次要去录音，后来就完全给忘了~

您今天一说，我才想起来。

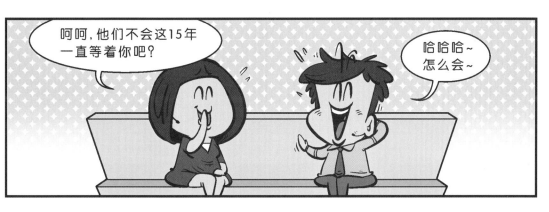

呵呵，他们不会这15年一直等着你吧？

哈哈哈~怎么会~

与此同时……

该来了吧……

宝式汉堡

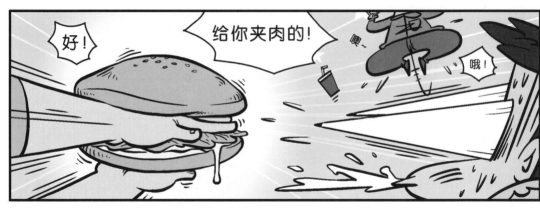

熊馆奇闻

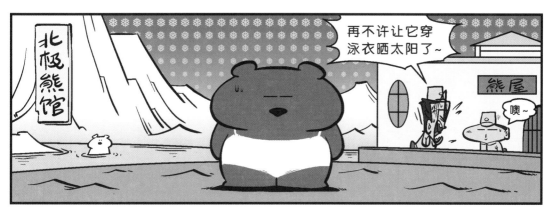

美白冠军

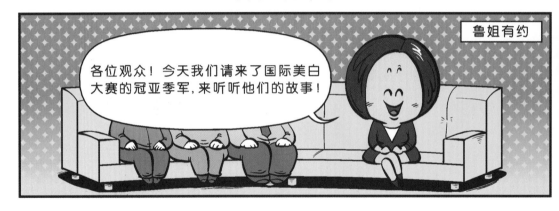

鲁姐有约

各位观众!今天我们请来了国际美白大赛的冠亚季军,来听听他们的故事!

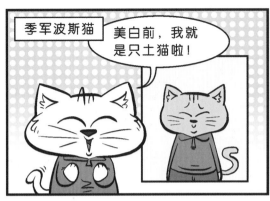

季军波斯猫

美白前,我就是只土猫啦!

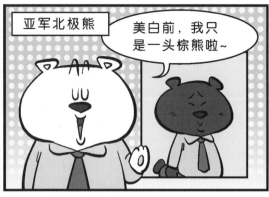

亚军北极熊

美白前,我只是一头棕熊啦~

哦,你们好励志啊!前后变化好大啊!

这时冠军发话了!

你们的变化都没我大啊!

冠军冰激凌

美白前,我就是坨便便啦!

哦!

哦~

超真诚

你能不能跟我真诚点啊~

好!

给~

我的胸部CT图~

这是干嘛？！

我和你掏心掏肺，赤诚相见~
够真诚了吧~

赤裸~

哦~确实超级真诚啊~

| 新尝试 |

瘋了!桂寶

二贝前情事迹见第4季第35集

今天我们要认真客观地验证一条俗语~

感谢阿芹同学协助我们研究。

客气啦~

研究员：二贝~

你进来干吗？！

我也是试验的一部分！

准备！

卟！

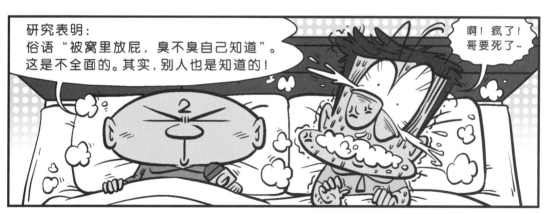

研究表明：
俗语"被窝里放屁，臭不臭自己知道"。
这是不全面的。其实，别人也是知道的！

啊！疯了！哥要死了~

手机的抗议

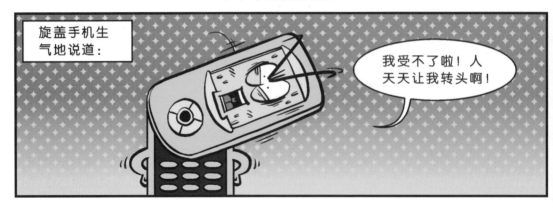

旋盖手机生气地说道：

我受不了啦！人天天让我转头啊！

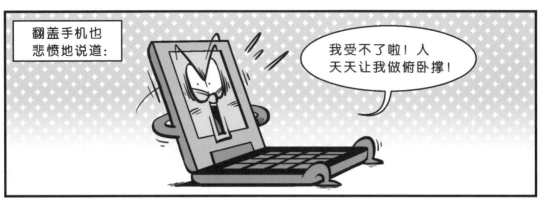

翻盖手机也悲愤地说道：

我受不了啦！人天天让我做俯卧撑！

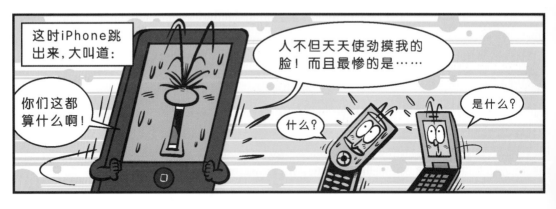

这时iPhone跳出来，大叫道：

你们这都算什么啊！

人不但天天使劲摸我的脸！而且最惨的是……

什么？

是什么？

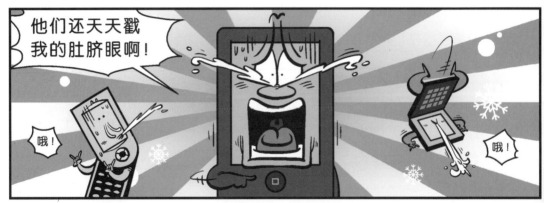

他们还天天戳我的肚脐眼啊！

哦！

哦！

宝语录之背后

每个人心里都有一个疯桂宝~

正如每个成功的男人背后都有一个勤劳的女人~

每个成功的肥疯背后也都会有……

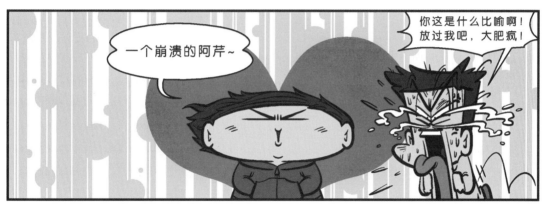

一个崩溃的阿芹~

你这是什么比喻啊！放过我吧，大肥疯！

血型趣谈1

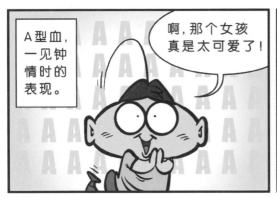

A型血，一见钟情时的表现。

啊，那个女孩真是太可爱了！

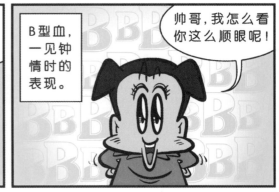

B型血，一见钟情时的表现。

帅哥，我怎么看你这么顺眼呢！

哎呀，我这么谨慎小心的人，怎么能这么冲动呢，她的为人性格、家庭背景，我都还不知道呢~可是我真的很难克制对她的好感啊！怎么办呢……

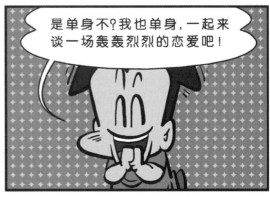

是单身不？我也单身，一起来谈一场轰轰烈烈的恋爱吧！

啊~总之一定要慎重啦~我先回家检索她一下，彻底了解以后，再接近吧~啊~我恨我自己~

咱也别浪费时间了，我们直接领证去吧！我对你非常有信心！

对待恋爱是要严谨嘛，我就是认真的A型血。

A型血，非常谨慎，越喜欢越掩饰，攻势很缓慢。

B型血的胆也太大了，一点也不谨慎，唉~

B型血，奔放直爽，会马上出击，先下手为强。

| 血型趣谈2 |

O型血，一见钟情时的表现。

啊！我的心被击中了！这个女孩真不错啊！

AB型血，一见钟情时的表现。

你好~

我这就去加强火力，去去就来！

……

你好，我叫阿芹，认识一下好吗？

你如果是外星人，那就更完美了~

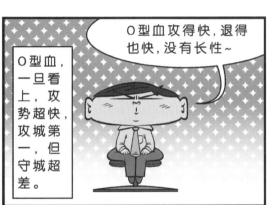

O型血，一旦看上，攻势超快，攻城第一，但守城超差。

O型血攻得快，退得也快，没有长性~

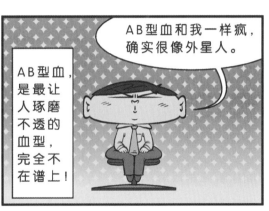

AB型血，是最让人琢磨不透的血型，完全不在谱上！

AB型血和我一样疯，确实很像外星人。

名言一则

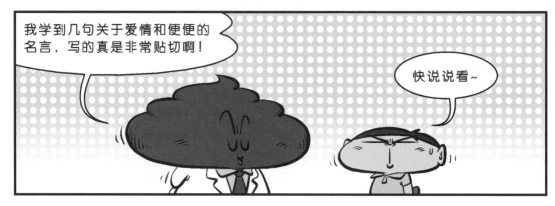

我学到几句关于爱情和便便的名言，写的真是非常贴切啊！

快说说看~

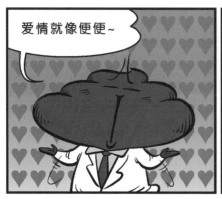

爱情就像便便~

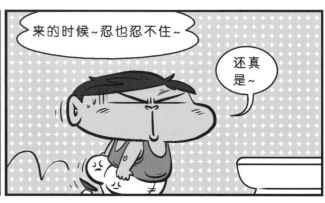

来的时候~忍也忍不住~

还真是~

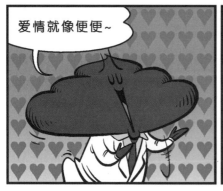

爱情就像便便~

每次都一样又不太一样~

是啊~

爱情就像便便~
有时努力了很久~

结果却只是个屁~

的确啊~

胖的节日

芹,你知道我为什么这么胖吗~

为什么?

是因为一个节日!

什么节日啊?

就是情人节!

那为什么?

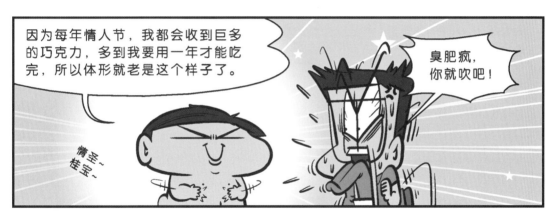

因为每年情人节,我都会收到巨多的巧克力,多到我要用一年才能吃完,所以体形就老是这个样子了。

臭肥疯,你就吹吧!

情圣桂宝~

满意的部分

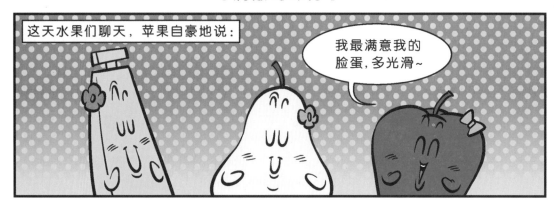

这天水果们聊天，苹果自豪地说：

我最满意我的脸蛋，多光滑~

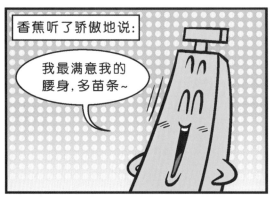

香蕉听了骄傲地说：

我最满意我的腰身，多苗条~

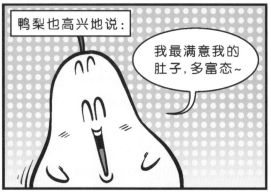

鸭梨也高兴地说：

我最满意我的肚子，多富态~

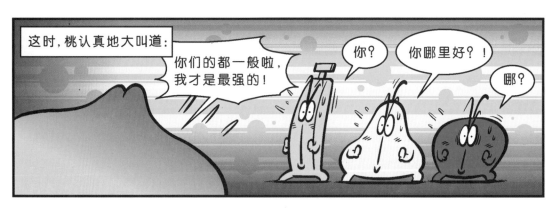

这时，桃认真地大叫道：

你们的都一般啦，我才是最强的！

你？

你哪里好？！

哪？

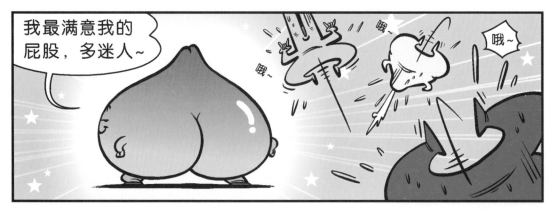

我最满意我的屁股，多迷人~

哦~

哦~

哦~

|宝之版本|

丑狗狗之朋友

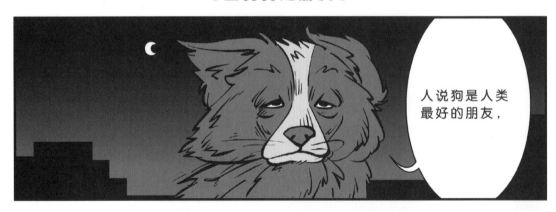

人说狗是人类最好的朋友，

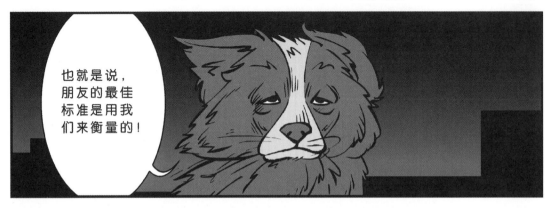

也就是说，朋友的最佳标准是用我们来衡量的！

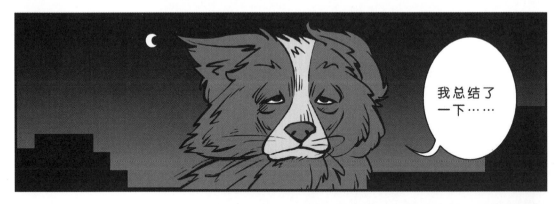

我总结了一下……

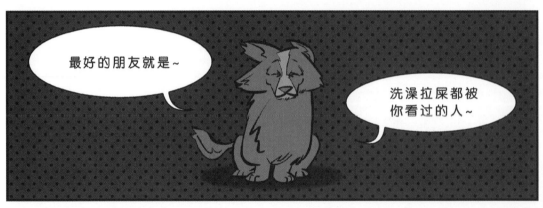

最好的朋友就是～

洗澡拉屎都被你看过的人～

闹虫记

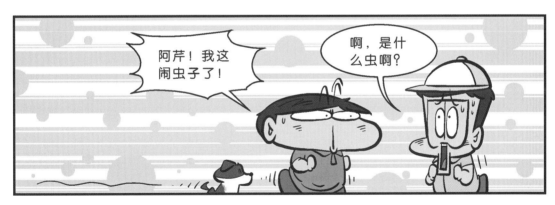

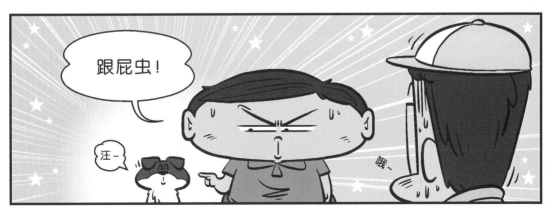

晚之奇谈

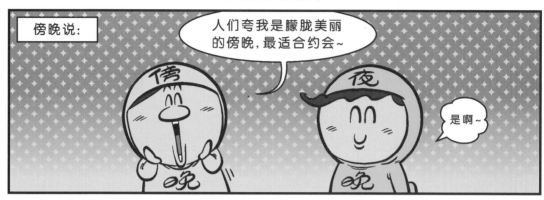

傍晚说:

人们夸我是朦胧美丽的傍晚,最适合约会~

是啊~

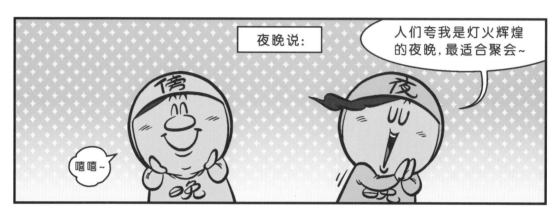

夜晚说:

人们夸我是灯火辉煌的夜晚,最适合聚会~

嘻嘻~

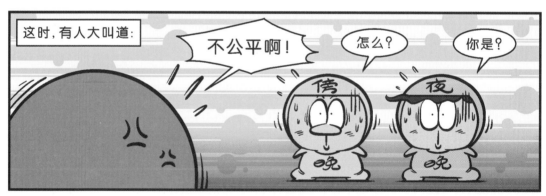

这时,有人大叫道:

不公平啊!

怎么?

你是?

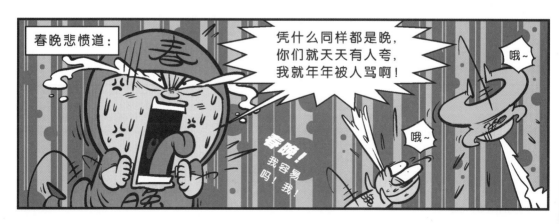

春晚悲愤道:

凭什么同样都是晚,你们就天天有人夸,我就年年被人骂啊!

春晚!我容易!我!吗!

哦~

哦~

俗语研究员之响

各位同学，今天感谢阿芹和害怕咚同学协助我们这次俗语实验。

在实验过程中，他们互相看不到对方的表现！

实验开始~

哦！

好，实验第一部分结束。

啊，我受不了啦！

……

啊！你放屁了！

结论是俗语"响屁不臭，臭屁不响"不正确，实验表明：屁都是臭的！

美容的收获

哥最近用土豆片敷面膜，据说能够去掉黑眼圈。

每晚敷完，正好就把土豆片喂小臭贝。

效果怎么样啊？

唔~

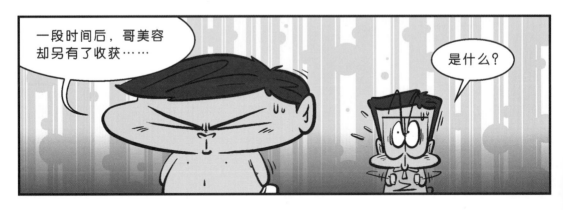

一段时间后，哥美容却另有了收获……

是什么？

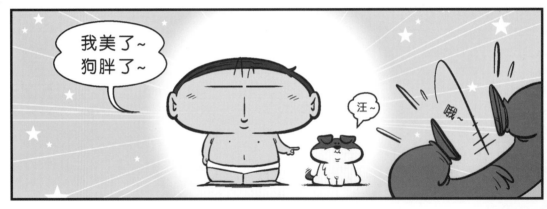

我美了~狗胖了~

汪~

哦~

|未来重阳节|

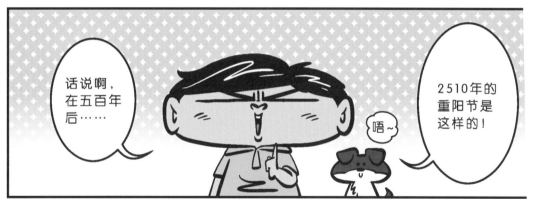

话说啊，在五百年后……

唔~

2510年的重阳节是这样的！

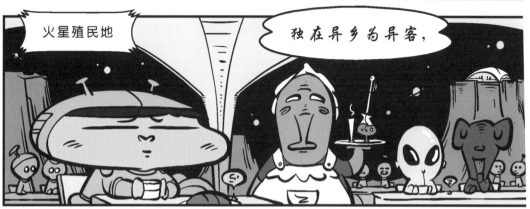

火星殖民地

独在异乡为异客，

每逢佳节倍思亲。

遥知兄弟登高处，

遍插茱萸少一人。

故乡地球

斑的说法

阿玉你脸上有斑啊~

嗯~

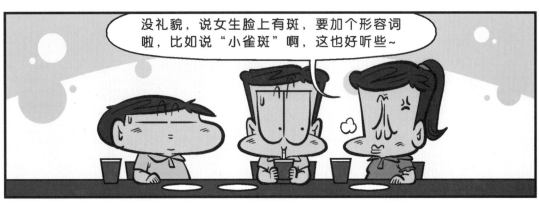

没礼貌，说女生脸上有斑，要加个形容词啦，比如说"小雀斑"啊，这也好听些~

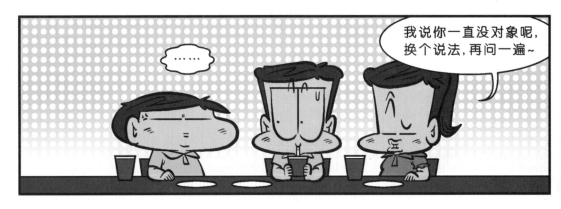

……

我说你一直没对象呢，换个说法，再问一遍~

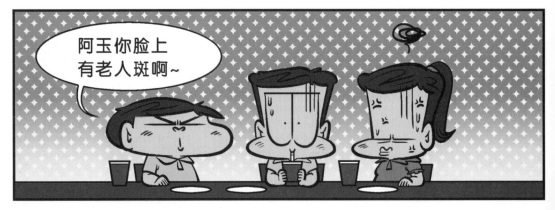

阿玉你脸上有老人斑啊~

| 身价趣谈 |

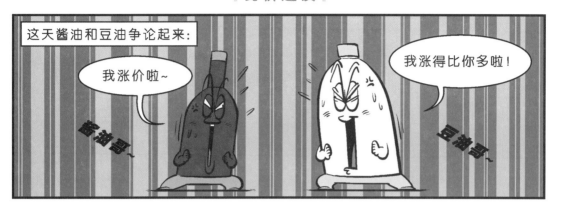

什么鱼

宝，你要能猜出我做的是什么鱼，我就白请你吃一个月的饭！

好！我看看~

嗯！

我确认……

是什么鱼？

这一定是死鱼！

哦，太有才了！

宝谜秀

桂宝表演谜语秀

这叫旁白~

这叫自白~

这叫……

表白~

表白的时候，可以用这招噢~

宝神探之杀猪案

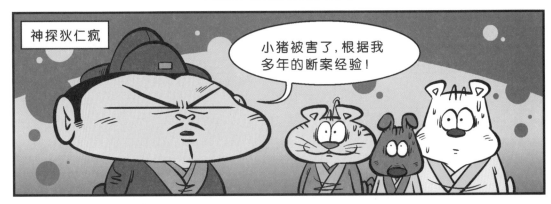

神探狄仁疯

小猪被害了,根据我多年的断案经验!

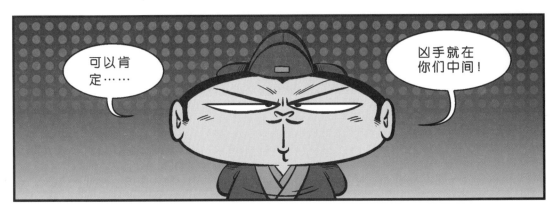

可以肯定……

凶手就在你们中间!

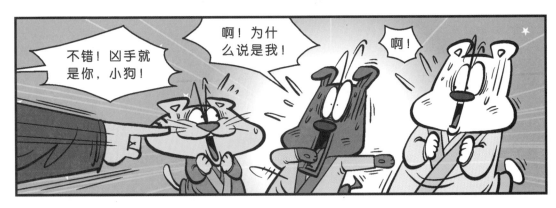

不错!凶手就是你,小狗!

啊!为什么说是我!

啊!

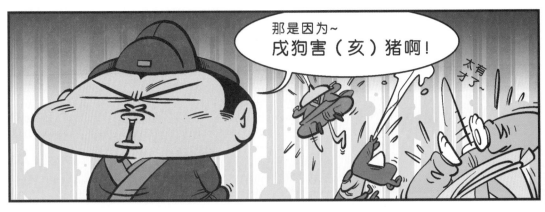

那是因为~
戌狗害(亥)猪啊!

太有才了~

分手原因

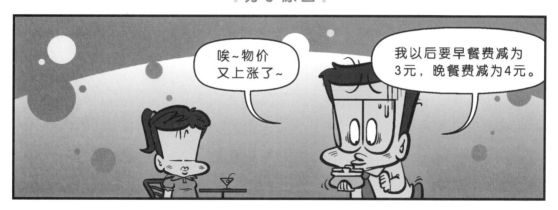

唉~物价又上涨了~

我以后要早餐费减为3元，晚餐费减为4元。

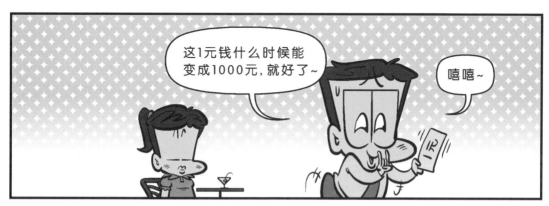

这1元钱什么时候能变成1000元,就好了~

嘻嘻~

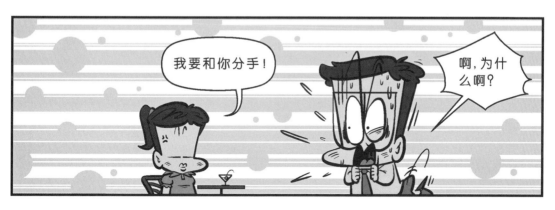

我要和你分手!

啊,为什么啊?

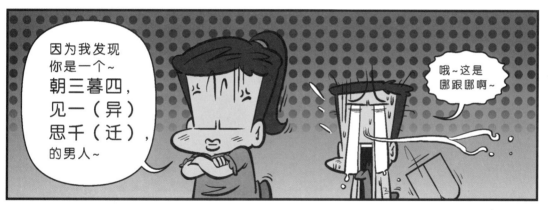

因为我发现你是一个~朝三暮四,见一(异)思千(迁),的男人~

哦~这是哪跟哪啊~

宝语录之丑小鸭

天才是一只丑小鸭~

就算不能做一只让人欣赏的白天鹅~

偶像派~

也要努力~

做一只让人快乐的唐老鸭~

实力派~

臀嘴协议

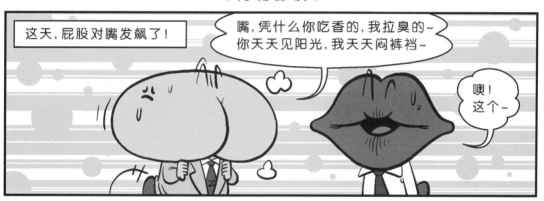

这天，屁股对嘴发飙了！

嘴，凭什么你吃香的，我拉臭的~你天天见阳光，我天天闷裤裆~

噢！这个~

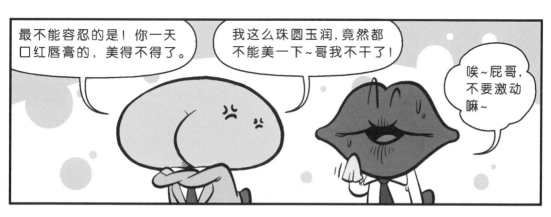

最不能容忍的是！你一天口红唇膏的，美得不得了。

我这么珠圆玉润，竟然都不能美一下~哥我不干了！

唉~屁哥，不要激动嘛~

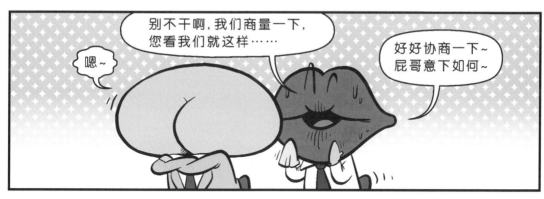

别不干啊，我们商量一下，您看我们就这样……

嗯~

好好协商一下~屁哥意下如何~

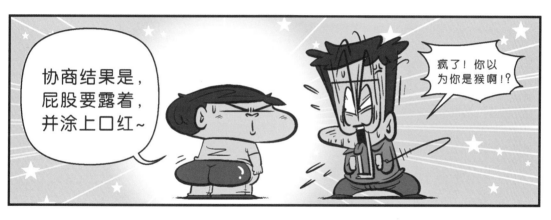

协商结果是，屁股要露着，并涂上口红~

疯了！你以为你是猴啊！？

包子大侠

这日，武学家肉包子师父对弟子严肃地说道：

徒儿，你的功夫已经学成了！

嗯！谢谢师父教导之恩！

为师今日要带你一起去找本门的大仇家，为你师叔报仇！

噢！

他当年去找那个仇家，一去就再没回来！

师父，我们要去打谁啊？

去打狗！

哦~估计咱爷俩也回不来了~

肉包子打狗~
一去不回头~

吃三明治记

嘻嘻，一片火腿，两片奶酪，三片生菜，两片吐司，加番茄酱，宝记三明治完成！开吃~

哦！有人来？！

汪汪~

平时门口有人，臭贝就会叫，可能是送信的~

门口没人啊~

奇怪~平时臭贝一叫，肯定有人来啊~

哦！

我觉得它一定是有预谋的~

最高赞美词

宝,你这是怎么啦?

唉,我该怎么让店长了解我的心意呢?天才是不懂谈恋爱的~

这个我教你啊,只要用你所知道最好的词赞美她,女孩就会感受到你的心意啦~

哈,我明白了!

店长……

啊?

加油!

你好肥噢~

……

哦!疯了~

阿芹血泪史

谁有暗恋宝

给大家出一个桂宝冷谜语，请问，谁有暗恋我？

哈，谁这么不开眼啊？

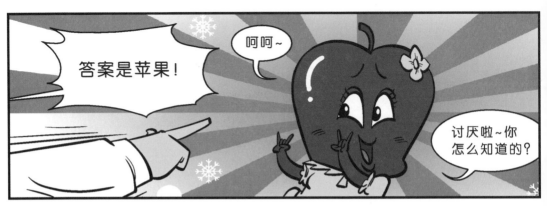

答案是苹果！

呵呵～

讨厌啦～你怎么知道的？

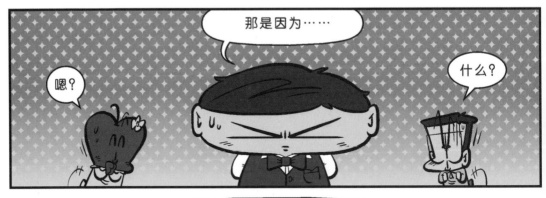

那是因为……

嗯？

什么？

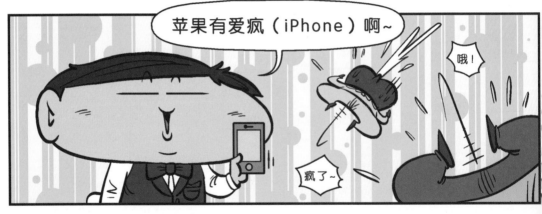

苹果有爱疯（iPhone）啊～

哦！

疯了～

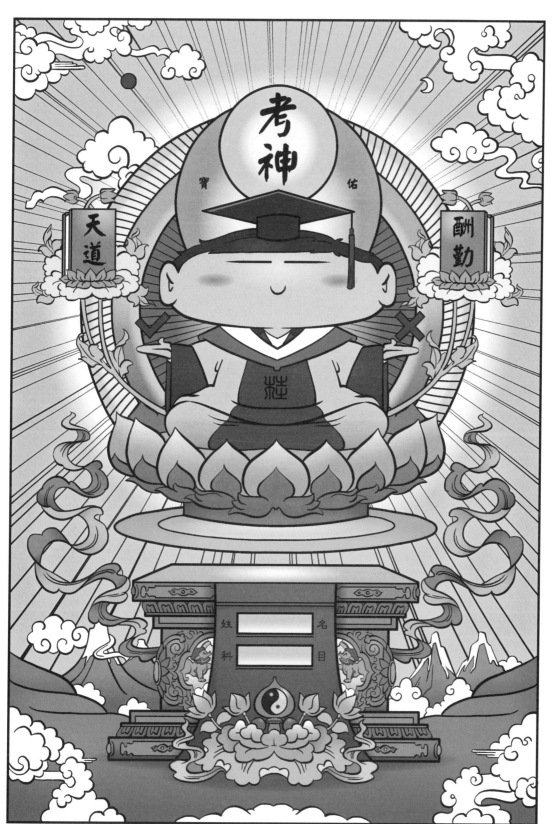

考神寶佑圖秘笈：將姓名與學科寫入保佑神壇，便能保佑勤學之人考試吉祥順利！

声东击西

吃什么

宝语录之今天

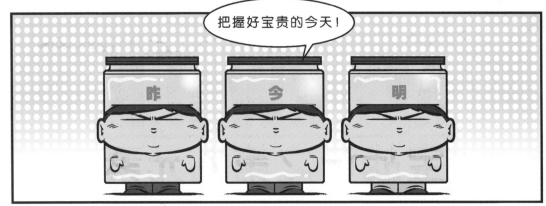

CRAZY.KWAI.BOO

宝战记之第九元素

今天我必须告诉你，你的爸爸是谁！

是谁？

哦！

你爸爸就是濑尿虾啊！
（皮皮虾，又称虾爬子）

而你也不是普通的肉丸！

啊？

你就是传说中的，**爆浆撒尿牛丸！**

原来是包心小牛丸啊！

记住，你是一个有心的牛丸！去吧孩子！大家需要你！

然后去找谁？

仗打完了，顺便去找你爸！那年他和小猫一起去玩，就再没回来！

好！妈妈！

羊大侠！

我不想去，作战会让我肤色变暗的。

你们去吧~

羊肉卷！

有一个你必须要去的理由！

什么？

啊，热血的斗士们！让我们用火红的青春，去谱写生命的辉煌吧！

哦！四大女侠到了！

生菜~

金针菇~

宽粉~

蒿子~

找我们干嘛啊？

我们对打架可没兴趣！

像你们这么美丽的女孩，就好像绽放的铿锵玫瑰，在我们战队中是多么靓丽的风景啊，不参加的话，真可惜了你们的飒爽英姿了！

哈！我们参加！

说得好啊！

这胖太有才了！

是啊！

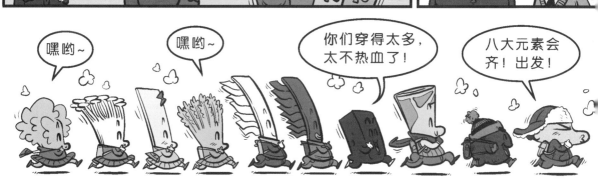

嘿哟~

嘿哟~

你们穿得太多，太不热血了！

八大元素会齐！出发！

哈！终于到了！！

大家看，前面就是战场！

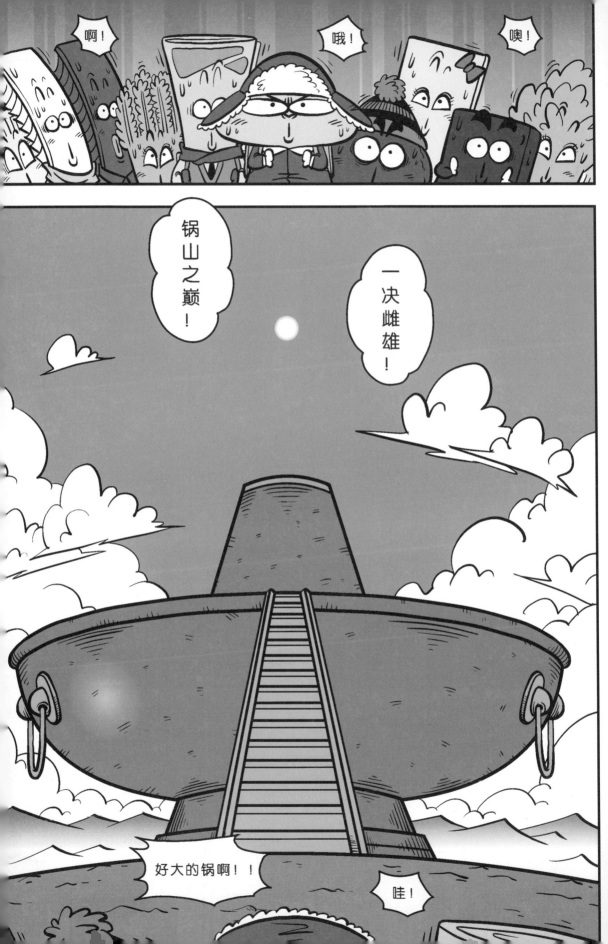

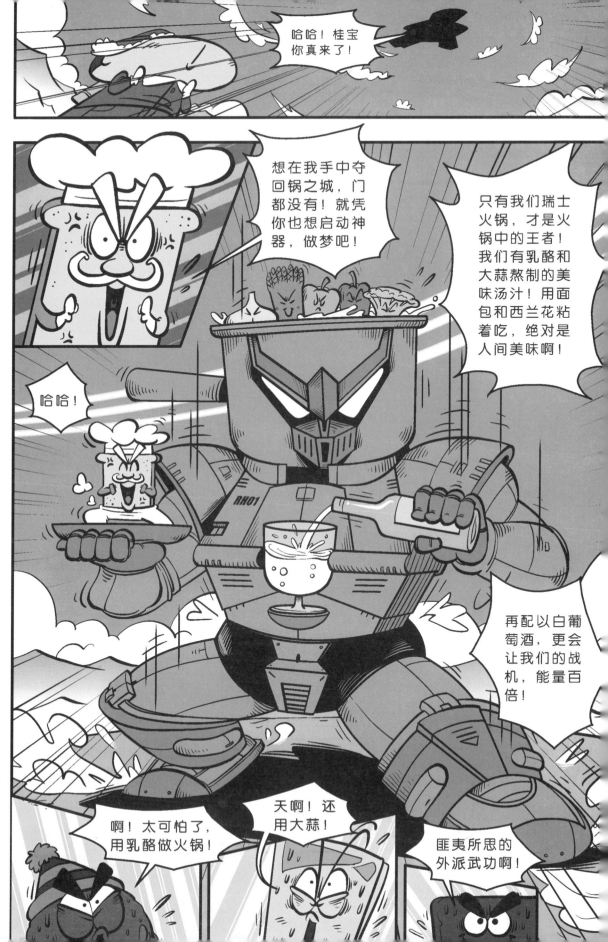

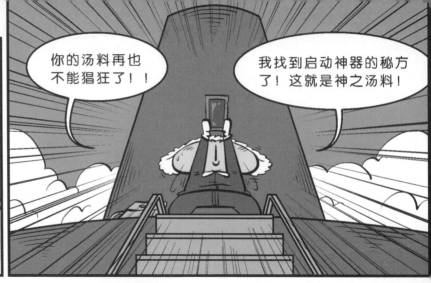

你的汤料再也不能猖狂了！！

我找到启动神器的秘方了！这就是神之汤料！

辣红汤料！

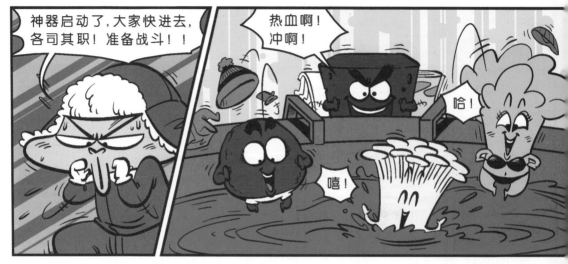

神器启动了，大家快进去，各司其职！准备战斗！！

热血啊！冲啊！

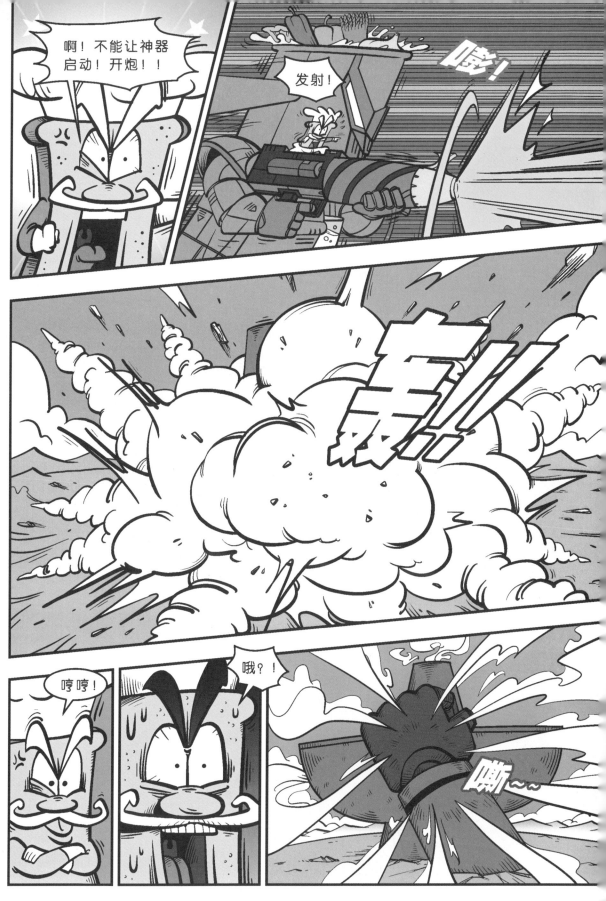

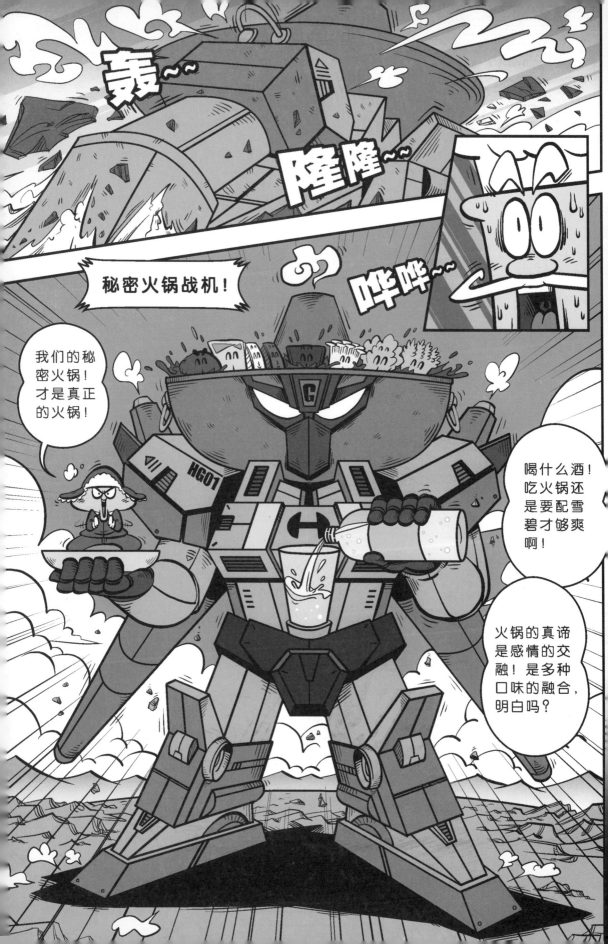

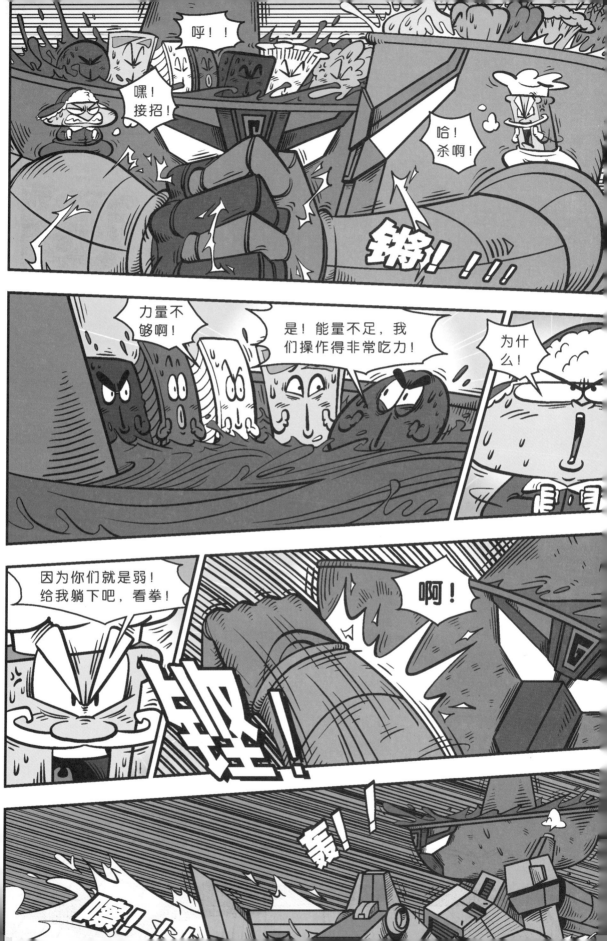

为什么！八大元素都是对的！汤料也是对的！

为什么还是能量不足呢？！

对了！师父曾经说过……

宝啊！要启动神器火之锅！一定用你的心去感受！火锅的真谛不仅仅是原料的齐备，更重要的是找到神秘的第九个元素啊！

第九元素！？

用心感受食客的需要！火锅还需要什么呢？！

嘿嘿！不用再想了，准备去死吧！

如果是我在吃火锅，我还需要什么呢？

啊！是了！！

我知道第九元素是什么了！

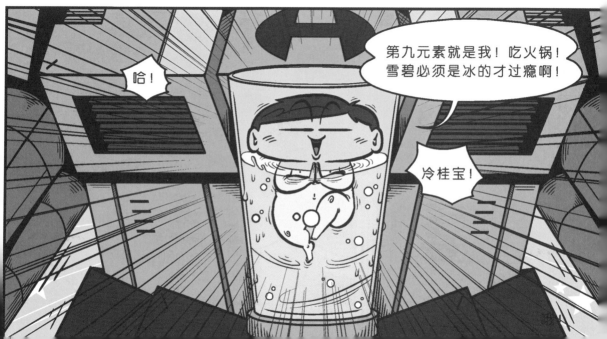

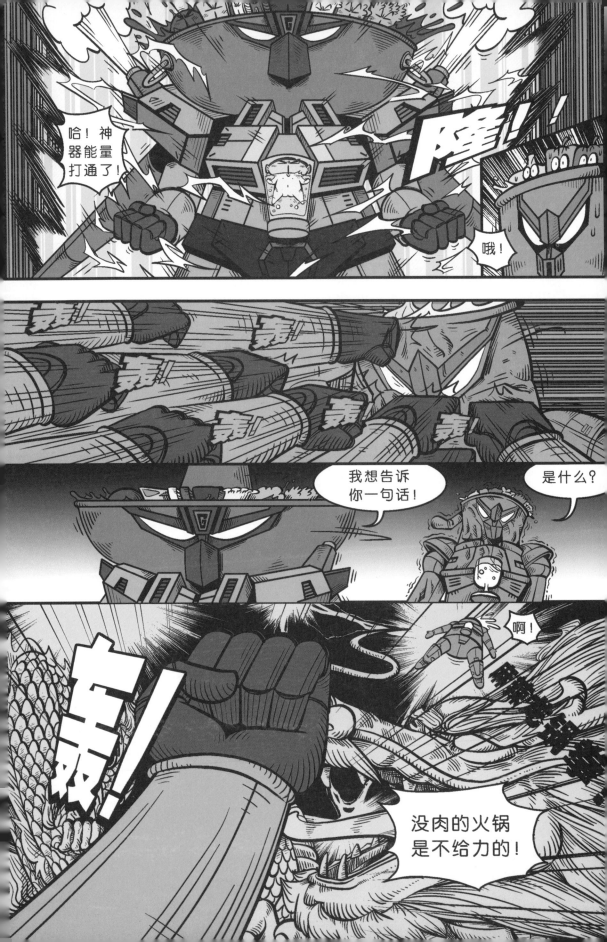

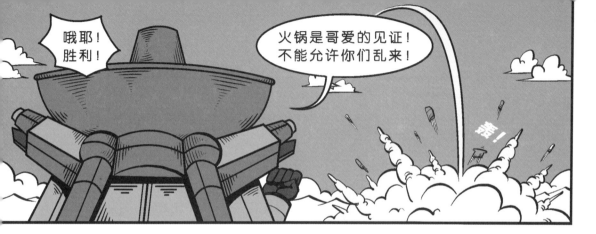

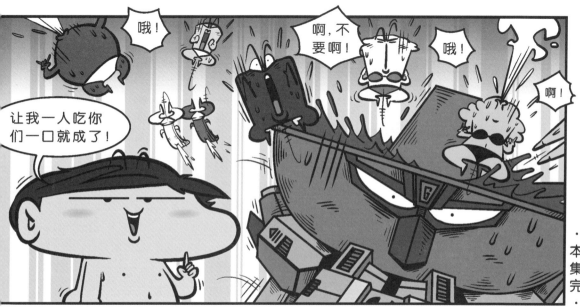

| 宝语录之豌豆 |

星座笑谈 上

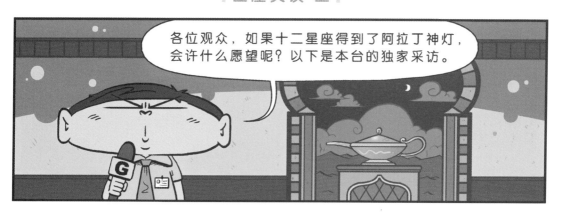

各位观众，如果十二星座得到了阿拉丁神灯，会许什么愿望呢？以下是本台的独家采访。

我的愿望是成为宇宙级别的冒险家~去各个星球探险！

客串：表情仔

3月21日至4月19日 白羊同学热情，好奇心重

我的愿望是成为世界首富，超过比尔·盖茨和默多克~

客串：害怕咚

4月20日至5月20日 金牛同学厚道，能忍耐

我有个小小的愿望~ 不满足我一百个愿望，别想走！

客串：阿芹

5月21日至6月21日 双子同学疯了，汗~

我的愿望是让全世界的孩子都有幸福的童年和温暖的家。

客串：阿店长

6月22日至7月22日 巨蟹同学具有母性光辉

我的愿望是当个美丽强大的女王，每天穿得特漂亮管理国家！

客串：宝妹

7月23日至8月22日 狮子同学自信大方

我的愿望是我能拥有一个没有病毒细菌、整洁干净的世界。

客串：喵喵老师

8月23日至9月22日 处女同学爱干净，求完美

疯了！桂宝 乐活卷

星座笑谈 下

我的愿望是人人都变得美丽英俊，每天都好像生活在画里！

天秤同学崇尚公平与美感 9月23日至10月23日

客串：毕狗狗

我的愿望是再拥有第七感、第八感，来洞悉宇宙的奥妙！

天蝎同学有强烈的第六感 10月24日至11月21日

客串：宝师父

我的愿望是做女儿国的国王！重点是，是美女女儿国噢~

射手同学开朗乐观 11月12日至12月21日

客串：宝爸

我的愿望是……保密！

摩羯同学严谨呆板 12月22日至1月19日

客串：阿玉

我的愿望是全世界和平团结，为全人类的幸福努力！

水瓶同学喜好自由与博爱 1月20日至2月18日

客串：宝妈

我的愿望是生活在红楼梦里，然后再把可怜的宝玉带出来~

双鱼同学忧郁且多情 2月19日至3月20日

客串：符号妞

这十二位同学都很讲究啊！您是哪一位的星友呢？好，报道完毕，大家有空找个阿拉丁神灯试试吧！

高科技问题

有一个高科技的问题，我思考了很久，今天终于找到了答案！

什么问题啊？！

这个问题是：有个人便便以后，站到体重称上，惊讶地发现，他的体重竟然没有丝毫的减轻！

怎么可能？这是为什么？

研究小组终于得出了结论，相信那一定是……

是怎么？

拉腿上了！

演员与肚子

阿芹与陀螺

‖超级男疯‖

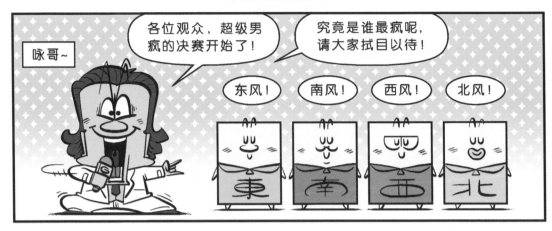

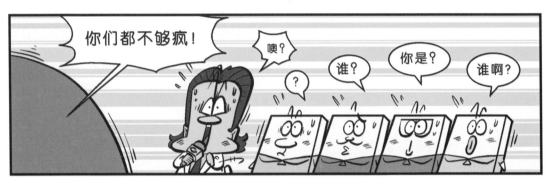

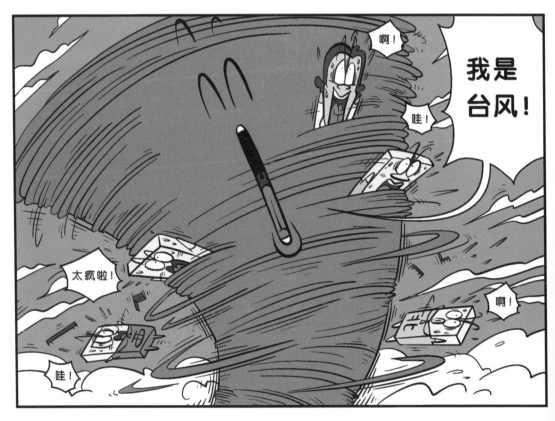

小昆虫之趣

疯西游之整容

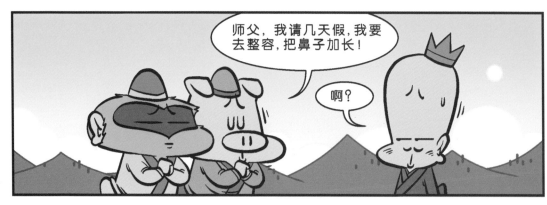

师父,我请几天假,我要去整容,把鼻子加长!

啊?

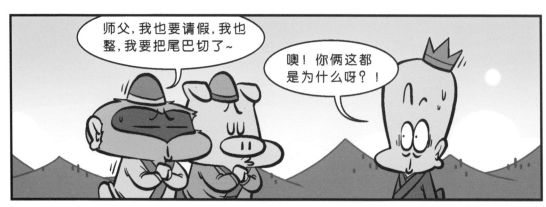

师父,我也要请假,我也整,我要把尾巴切了~

噢!你俩这都是为什么呀?!

因为啊……

现在啊……

鼻子长就能进动物园,鼻子短就得进屠宰场啊~

有尾巴的永远被没尾巴的耍啊!

宝表演谜语

今天给大家出一个桂宝表演谜语题！

请问，我现在这个状态，打一动漫明星！

噢！

答案就是……

是什么？！

答案是？

大黄蜂（疯）！

哦！真桂宝！

木有才了！

疯车人变形！

宝游泳赛

宝半仙之奇缘

嗯……

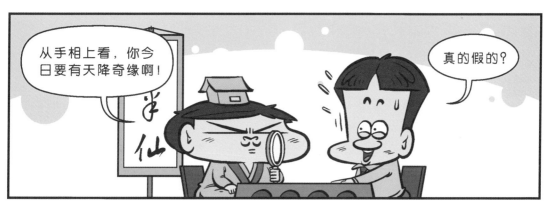

从手相上看，你今日要有天降奇缘啊！

真的假的？

也不知道准不准~

帅哥~认识一下好吗？

好！缘分来啦！

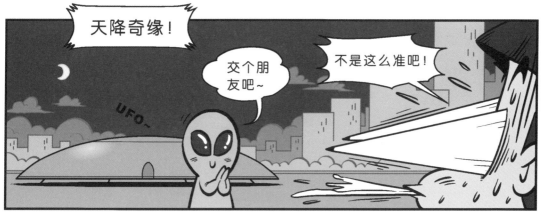

天降奇缘！

交个朋友吧~

不是这么准吧！

UFO~

宝语录之鸭梨

有鸭梨（压力）

就来看桂宝吧~

因为这样就会……

变鸭梨（压力）为冻梨（动力）！

冷桂宝~

阿玉，我请你吃哈密瓜，好吗？

好啊~

看，这就是哈，没瓜（哈蜜瓜）~

不好笑嘛……

人家幽默一下嘛~

分手！

太牛了

阿芹，做人一定不要太牛了噢~

为什么啊？

因为从前有一个人特别牛~

哼哼~~

牛哄哄~

噢~

真牛啊~

喔~

可是，后来……

怎么了？！

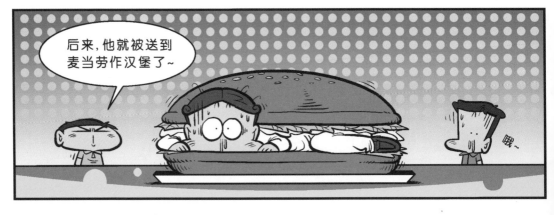

后来，他就被送到麦当劳作汉堡了~

哦~

宝半仙之面相

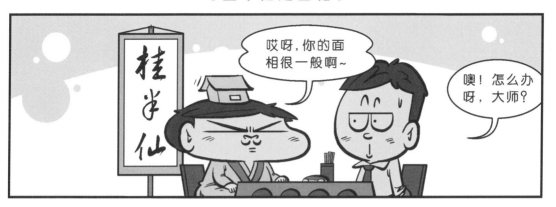

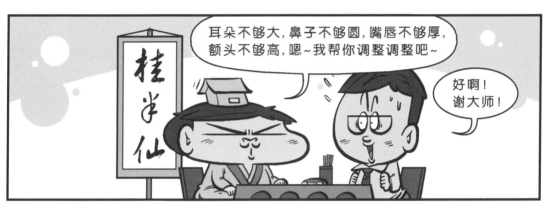

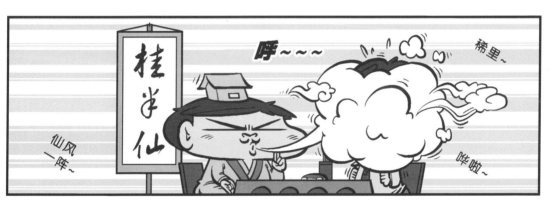

臭贝的新用处

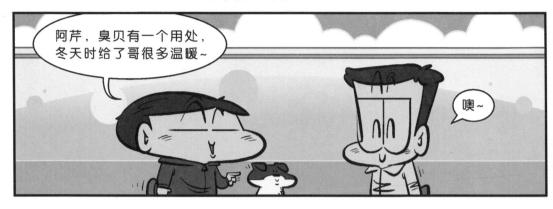

阿芹，臭贝有一个用处，冬天时给了哥很多温暖~

噢~

什么用处啊？给我表演一下~

这个用处就是……

嗯，什么？

当帽子！

纯毛的噢~

好时尚啊~

太有才了~

哇！

三个游戏名

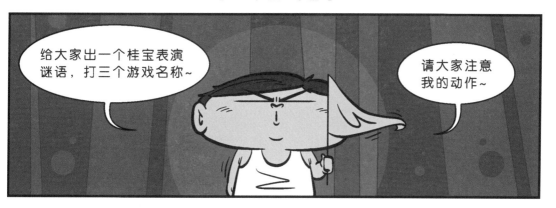

给大家出一个桂宝表演谜语，打三个游戏名称~

请大家注意我的动作~

跳~

围巾~

纸片~

丝袜~

这三个动作的答案，分别是……

是什么啊？

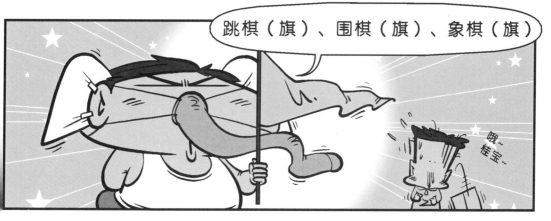

跳棋（旗）、围棋（旗）、象棋（旗）

哦~桂宝~

随便的范围

阿玉，冰激凌你要大的小的？

随便~

随便也说个范围啊~

怎么说？

比如说您随的是大便还是小便啊~

芹又玩幽默了~

我的幽默之路好艰辛啊~

分手！

可怜的阿芹~

|蛋的节日|

这天,鸡蛋家里~

唉,兄弟姐妹们有娶番茄的,有嫁青椒的,还有生小鸡的~

是啊~

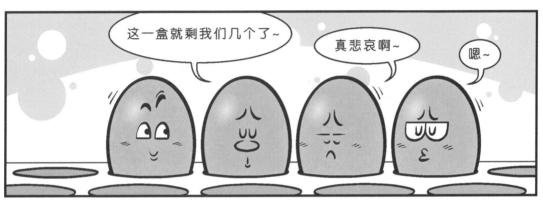

这一盒就剩我们几个了~

真悲哀啊~

嗯~

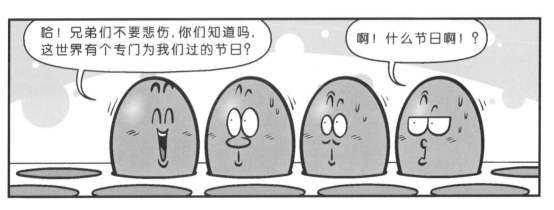

哈!兄弟们不要悲伤,你们知道吗,这世界有个专门为我们过的节日?

啊!什么节日啊!?

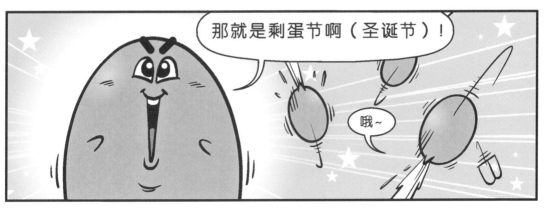

那就是剩蛋节啊(圣诞节)!

哦~

数字印象

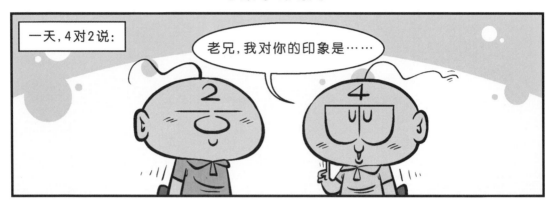

一天，4对2说：

老兄，我对你的印象是……

你是真2啊~

2听了，对4说：

老弟，我对你的印象是……

是什么？

你是加倍的2啊~去4吧~

哦~

2×2

宝谜语故事

今天给大家讲一个谜语故事~

便便哥很爱便便妹，但他没钱没房，所以他就开始奋斗！

要追到心爱的女孩！这打一四字成语！

努力！奋斗！

为爱粪斗

答案就是：粪（奋）起直追！

励志的男人真帅~

后来便便哥终于追到了便便妹，并买到了属于自己的房子！再打一四字成语！

答案就是：屎（死）得其所！

独栋别墅啊~

好幸福啊！

便便的家~

丑狗狗之伙伴

人孤独地来到了这个世界，就是要找个伴的~

找来找去，人在万物中选择了狗做为伙伴~

这是为什么……

因为狗身上有人类最需要也最缺少的东西~

就是忠诚与知足~

| 神秘关系 |

给大家出一个桂宝经典冷谜语~

请问青蜂侠和蓝精灵是什么关系?

答案就是……

好神秘啊!是什么?

是母子!因为青出于蓝啊~

疯了~太有才了~

老对头

小区院里有一条狗，是臭贝的老对头。

哥一般尽量避免它们碰面。

一旦碰面情况就是这样的，于是哥也就……

汪汪~　汪汪~

一起投入战斗！

汪汪！汪汪！汪汪！汪汪！汪汪！汪汪！

精神病吧~

花山比嫩

前情见第5季第135页《花山论剑》

这天黄桃宝哥和黄瓜脆哥又争了起来!

还是我最黄最鲜嫩!

还是我最黄最鲜嫩!

你老了,不是黄绿,已经是墨绿~

讨厌!人家正青春年少~嫩着呢~

来这桶绿漆送你~你刷刷自己吧~

什么意思?

这就叫:
老黄瓜刷绿漆~装嫩!

哦~我试试~

宝语录之童心

饼的老公

宝项目

喂~那个项目可以30万元~
嗯~另外那个可以50万元~

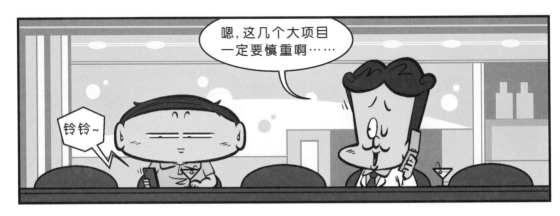

嗯,这几个大项目一定要慎重啊……

铃铃~

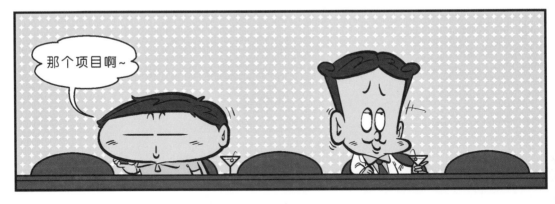

那个项目啊~

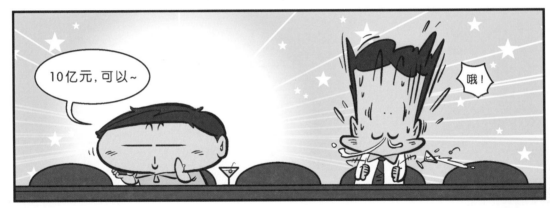

10亿元,可以~

哦!



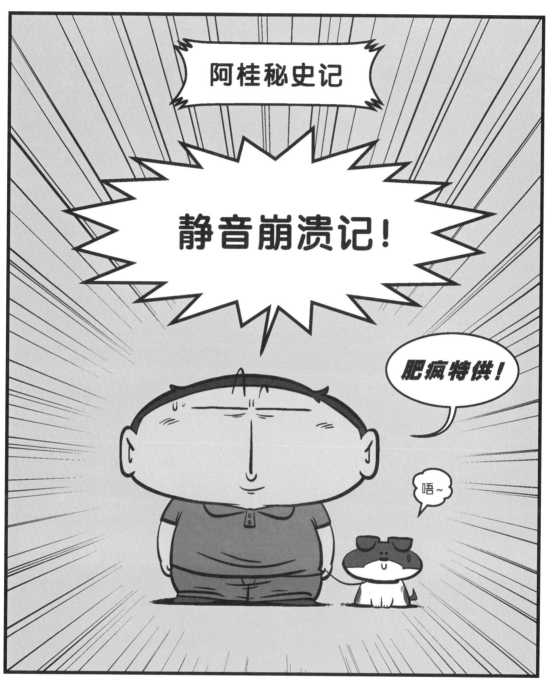

阿桂秘史记

静音崩溃记！

肥疯特供！

唔~

这是一段让人不堪回首的崩溃经历，桂哥的独家秘史~

至于吗~

哦~

大家都知道，漫画家的工作非常劳累，每天在一个小屋里，没完没了地画。

漫画家真不容易啊~

正所谓交稿时，潇洒风流，赶稿时，残花败柳啊~

尤其是像哥这样又帅又敬业的漫画家，心理和身体的压力就更大~

为了桂圆们的欢乐，哥豁出去了！

每每在构思故事的时候，我都会非常敏感~

在第六季创作时，我忽然有个感觉……

发现电脑运行的嗡嗡声和呼呼声，太影响思路了~

哥放了个哑铃上去，共振的嗡嗡声没有了，但还是有呼呼的风扇声~

于是，哥想了几个方法……

方法一：到厨房在本上画，可是没有投入感，而且不好修改。

太不舒服~而且老想去冰箱拿吃的~

方法二：用笔记本写脚本，但不能直接画，不直观。

写小说还行，写漫画脚本就不方便了~

唔~

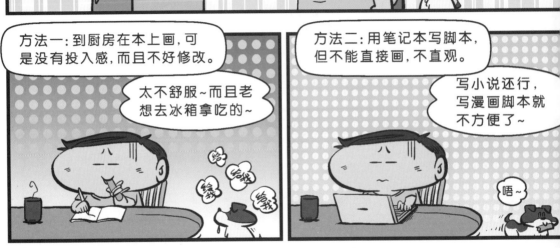

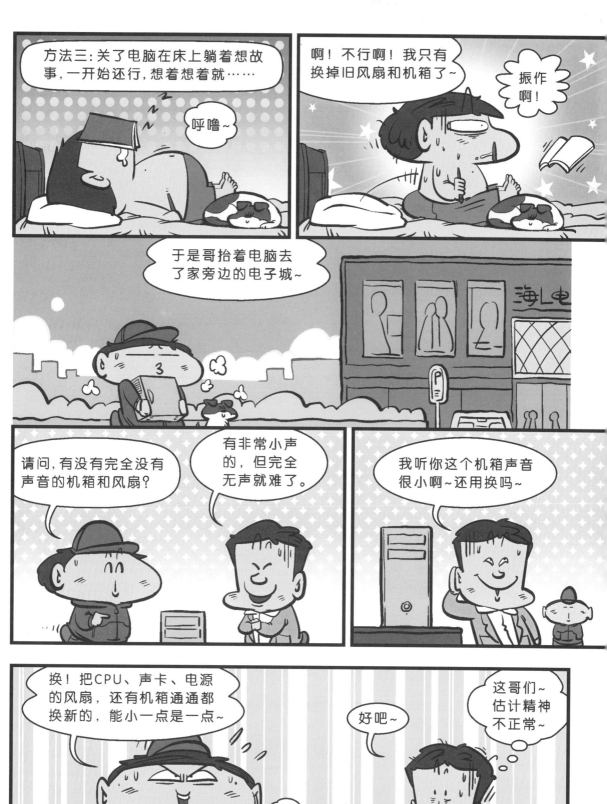

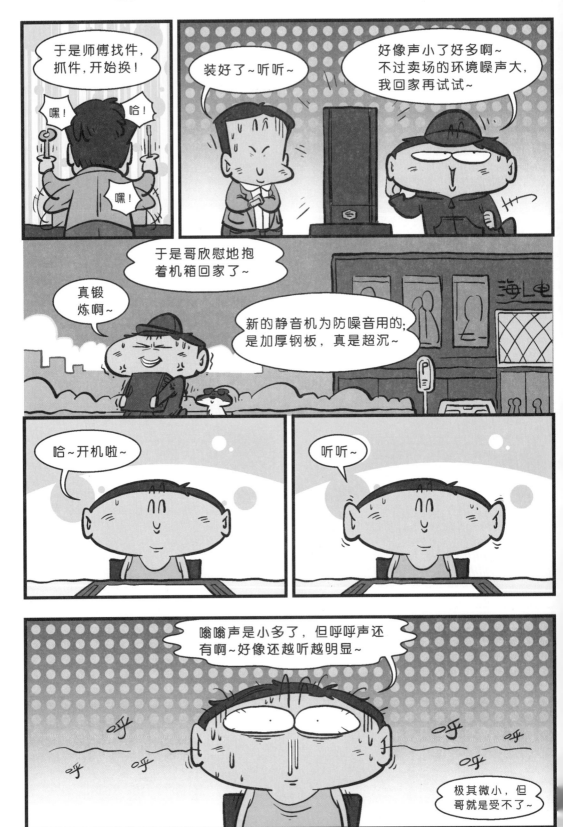

唉,忍忍吧~

……

呼——呼~

忍不了啊~

这时,我忽然想到,好友说过~

水果牌一体机没声啊~

于是哥奔往中关村~

嗯,去看看水果牌吧~

水果牌是不是没声啊~我想要完全没声的电脑~

不敢说完全,但绝对比PC小很多啊!

我试试~

我得仔细听听~

……

经理,那胖没病吧~

紧贴~

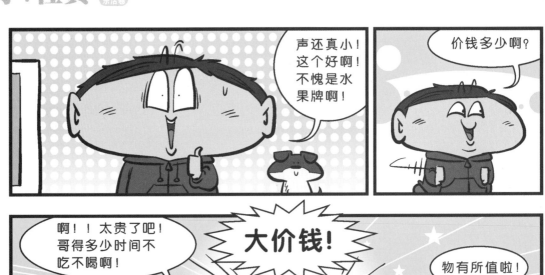

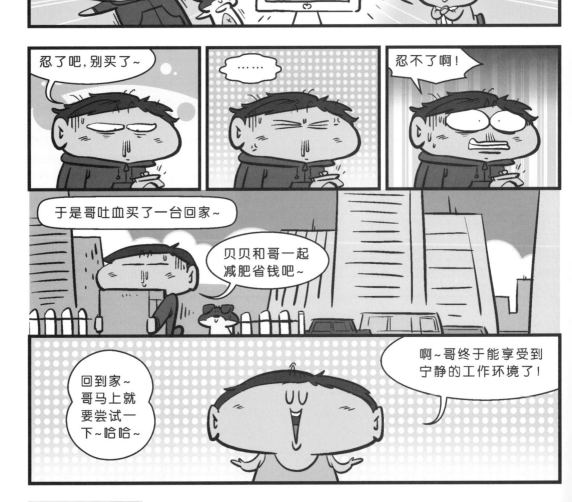

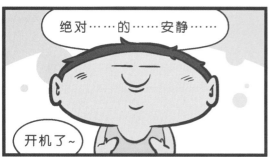

绝对……的……安静……

开机了~

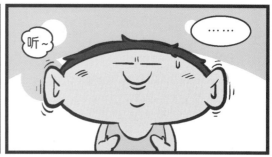

听~

……

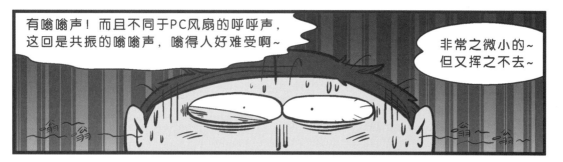

有嗡嗡声!而且不同于PC风扇的呼呼声,这回是共振的嗡嗡声,嗡得人好难受啊~

非常之微小的~但又挥之不去~

嗡~嗡

嗡~嗡

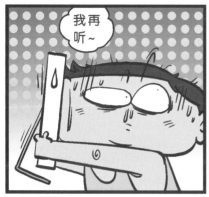

我再听~

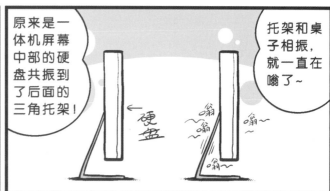

原来是一体机屏幕中部的硬盘共振到了后面的三角托架!

托架和桌子相振,就一直在嗡了~

←硬盘

嗡~嗡~嗡~

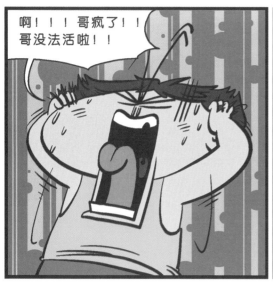

啊!!!哥疯了!!哥没法活啦!!

哦!有主意了!

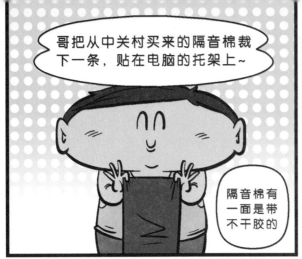

哥把从中关村买来的隔音棉裁下一条,贴在电脑的托架上~

隔音棉有一面是带不干胶的

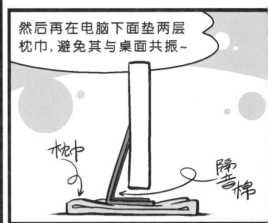

然后再在电脑下面垫两层枕巾,避免其与桌面共振~

枕巾

隔音棉

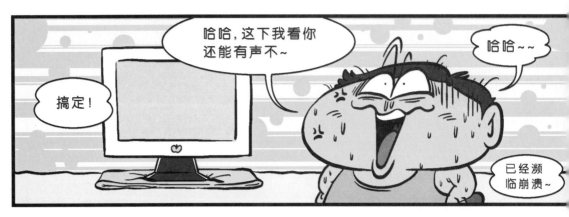

哈哈,这下我看你还能有声不~

哈哈~~

搞定!

已经濒临崩溃~

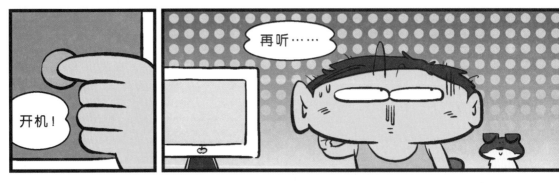

再听……

开机!

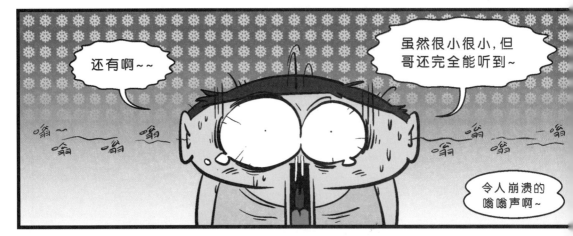

还有啊~~

虽然很小很小,但哥还完全能听到~

嗡~嗡 嗡

嗡 嗡

令人崩溃的嗡嗡声啊~

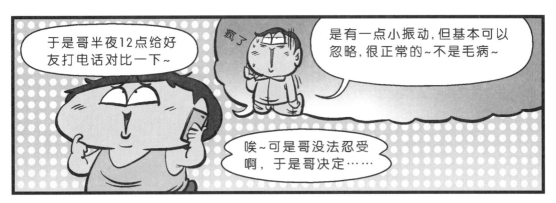

于是哥半夜12点给好友打电话对比一下~

疯了

是有一点小振动,但基本可以忽略,很正常的~不是毛病~

唉~可是哥没法忍受啊,于是哥决定……

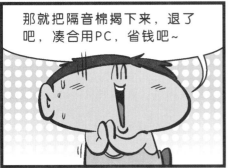

那就把隔音棉揭下来,退了吧,凑合用PC,省钱吧~

于是我一撕~

哦!撕不下来~

胶很强力!

哈,要淡定,没事,我改用锥刮下来~

于是我一刮~

哦,不但刮不下来!还划花了好几道!

咔吱~

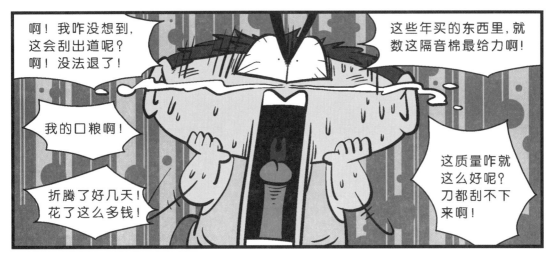

啊!我咋没想到,这会刮出道呢?啊!没法退了!

这些年买的东西里,就数这隔音棉最给力啊!

我的口粮啊!

折腾了好几天!花了这么多钱!

这质量咋就这么好呢?刀都刮不下来啊!

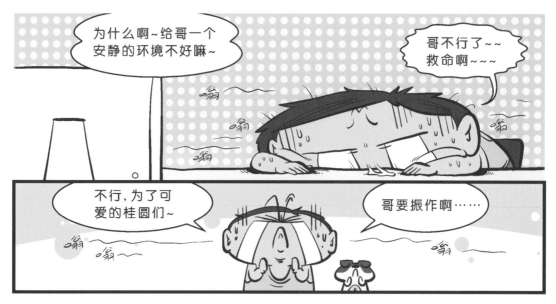

为什么啊~给哥一个安静的环境不好嘛~

哥不行了~~救命啊~~~

不行,为了可爱的桂圆们~

哥要振作啊……

调整心态吧~

……

调整不了~

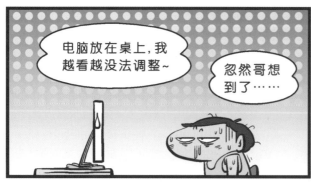

电脑放在桌上,我越看越没法调整~

忽然哥想到了……

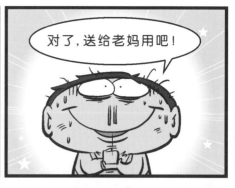

对了,送给老妈用吧!

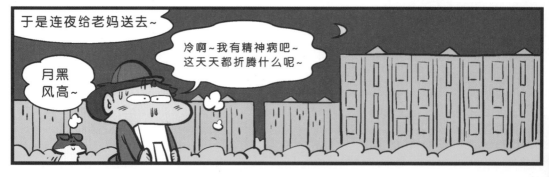

于是连夜给老妈送去~

冷啊~我有精神病吧~这天天都折腾什么呢~

月黑风高~

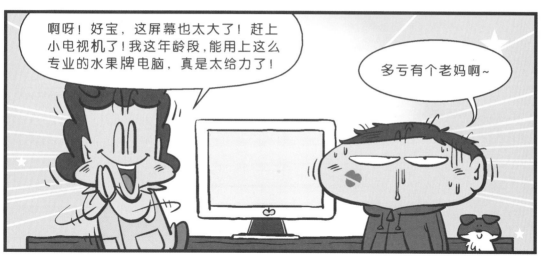

啊呀!好宝,这屏幕也太大了!赶上小电视机了!我这年龄段,能用上这么专业的水果牌电脑,真是太给力了!

多亏有个老妈啊~

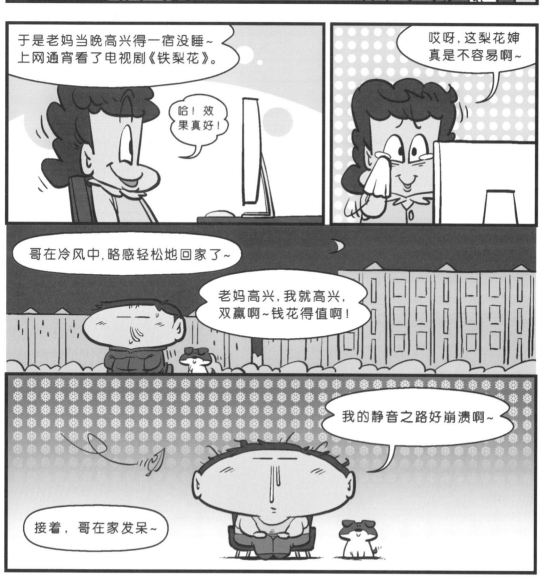

于是老妈当晚高兴得一宿没睡~上网通宵看了电视剧《铁梨花》。

哈!效果真好!

哎呀,这梨花婶真是不容易啊~

哥在冷风中,略感轻松地回家了~

老妈高兴,我就高兴,双赢啊~钱花得值啊!

我的静音之路好崩溃啊~

接着,哥在家发呆~

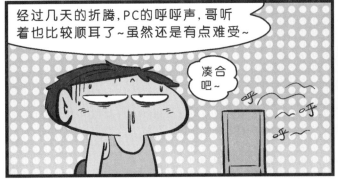

经过几天的折腾,PC的呼呼声,哥听着也比较顺耳了~虽然还是有点难受~

凑合吧~

呼 呼 呼

这时,一个灵感突然迸发在脑海中!

啊!

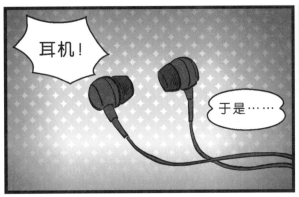

耳机!

于是……

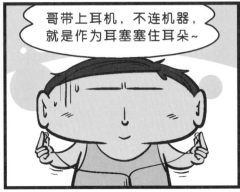

哥带上耳机,不连机器,就是作为耳塞塞住耳朵~

啊~世界终于安静了~

除了,能听到哥自己的耳鸣声~

其实哥不是追求完全无声,哥是很喜欢外界的声音的,比如鸟声、车声、乐声等等,不过那段时间实在是受不了低频嗡嗡声。

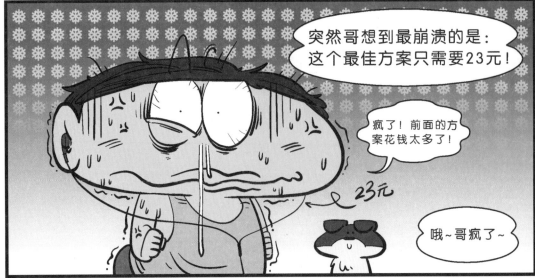

突然哥想到最崩溃的是:这个最佳方案只需要23元!

疯了!前面的方案花钱太多了!

23元

哦~哥疯了~

接下来哥就消停了，工作也慢慢地进入了状态~

加油~

后来慢慢地也不用带耳机了，觉得机器也没那么多噪音了~

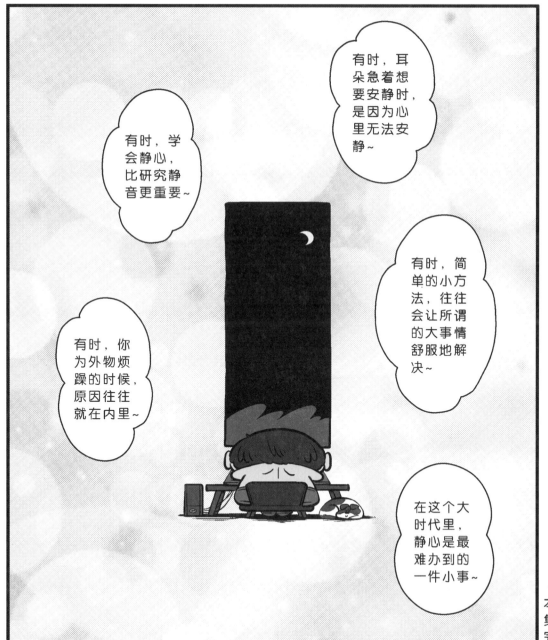

有时，耳朵急着想要安静时，是因为心里无法安静~

有时，学会静心，比研究静音更重要~

有时，简单的小方法，往往会让所谓的大事情舒服地解决~

有时，你为外物烦躁的时候，原因往往就在内里~

在这个大时代里，静心是最难办到的一件小事~

、本集完

~桂圆桂花大画廊~

画成桂宝
八步秘技！

1. 想画桂宝，
种个蘑菇。

2. 理出分头，
穿上衣服。

3. 招风大耳，
一边一朵。

4. 细丹凤眼，
两条直线。

5. 一对剑眉，
三条竖线。

6. 大M鼻子，
独树一帜。

7. 一字小嘴，
二字下巴。

8. 三字脸蛋，
完成桂宝。

小乐敦 画

玉米胡子大嘴怪 塑

LOVE爱范 画

桂圆画廊投稿邮箱：ghztop2001@163.com

阿桂作品
益佳 画

真爱一生 画

王正 画

璞岩 画

佳雯 画

我就是包容 画

情人节快乐

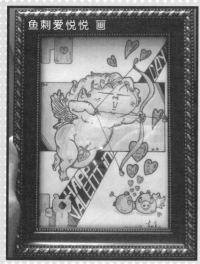
鱼刺爱悦悦 画

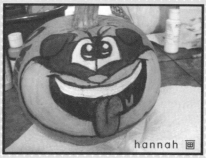
hannah 画

苏小猴 画

BlingBlingShan 画

徐靖塑
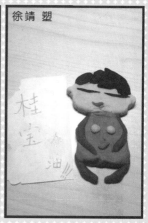

lorraine 画

微博投稿方法：您可以将画作拍照上传到腾讯或新浪微博，然后@阿桂，好作品我们会转载噢~

绘海 画

wallace113 画

园园 画

各位桂圆桂花，上一季阿桂哥我出了一个专研多年的千古绝对：

"进士尽是近视眼"

很多才华桂圆对出了自己的下联，哥摘录了一些，供大家一起学习交流一下。

汪

佳对大展

桂圆桂花爱桂宝　思艺对（嘻，好温暖啊~）
结尾皆为解微分　辣椒禁地对（哈，祝考试顺利~）
医生一生医生人　利芳对（哦，那熟人怎么办~）
布什不是不识数　chunyeying对（汗，布什哭了~）
冰棍冰柜冰桂也　宇轩对（嗯，真冷啊~）
桂宝贵是贵人也　梦之翼对（哈，太给力了~）
阿芹啊琴阿秦帅　轻描淡写对（嘻，终于有夸阿芹的了~）

如果还有高人能对出来更牛的下联，就赶快发来邮件啊，投稿邮箱：
ghztop2001
@163.com

疯了，疯了，桂宝！ 开心之宝！

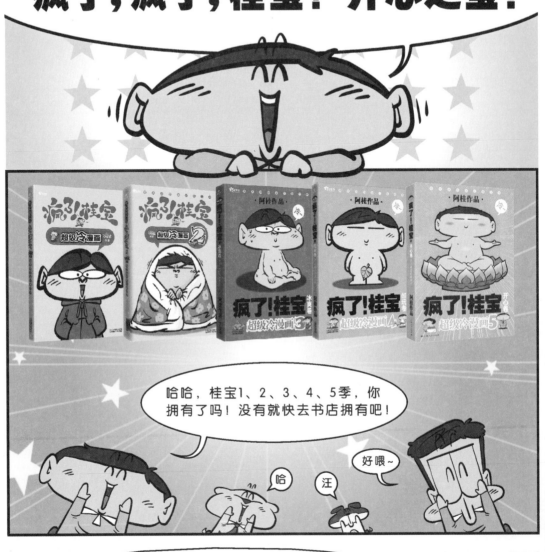

哈哈，桂宝1、2、3、4、5季，你拥有了吗！没有就快去书店拥有吧！

哈

汪

好喂~

嘻嘻，全国各大新华书店都有噢，当当网、卓越网也都有啊！快来拥有你自己的桂宝吧！

桂圆漫画俱乐部

亲爱的桂圆,发挥你疯狂的想象力,画好填好下面的漫画吧!完成后,您可以拍照上传到腾讯或新浪微博,然后@阿桂,好的作品会被转发噢~

桂圆俱乐部投稿邮箱:ghztop2001@163.com

哈哈，这次阿桂哥在北京西单图书大厦的签售非常成功，感谢桂圆们的大力支持！

独家报道，这是阿桂哥一顿的饭量噢！不愧是天才的胃口啊！

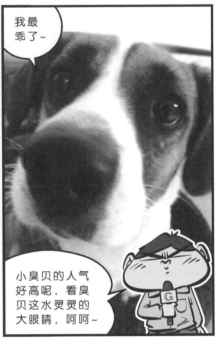

我最乖了~

小臭贝的人气好高呢，看臭贝这水灵灵的大眼睛，呵呵~

嘻，我的玩偶已经出来啦，我这体形确实好啊！

这次去广州签售，哥特开心，感谢可爱的陆哥，感谢艾米、璐璐、lily姐几位大美女！

嘻嘻，这季的报道就到这里，我要去和伙伴们吃肉啦！哈！祝大家都有好胃口，好心情！

哈哈！我们下季见噢~